电影博物馆

博物馆

看电影长知识

叶上豪◎著

台海出版社

北京市版权局著作合同登记号：图字 01-2021-3115

Ⅰ作品原名：《左撇子的电影博物馆》

Ⅱ作者：左撇子（叶上豪）

Ⅲ中文简体字版 2020 年，由北京乐律文化有限公司出版。

Ⅳ本书由城邦文化事业股份有限公司正式授权，经由凯琳版权代理，北京乐律文化有限公司出版中文简体字版本。非经书面同意，不得以任何形式任意重制、转载。

图书在版编目（CIP）数据

电影博物馆：看电影，长知识 / 叶上豪著 . -- 北京：台海出版社，2021.7

ISBN 978-7-5168-3059-8

Ⅰ . ①电… Ⅱ . ①叶… Ⅲ . ①电影—基本知识 Ⅳ . ① J9

中国版本图书馆 CIP 数据核字（2021）第 131484 号

电影博物馆：看电影，长知识

著　　者：叶上豪

出 版 人：蔡　旭　　　　　　封面设计：异一设计
责任编辑：赵旭雯

出版发行：台海出版社
地　　址：北京市东城区景山东街 20 号　邮政编码：100009
电　　话：010 — 64041652（发行，邮购）
传　　真：010 — 84045799（总编室）
网　　址：www.taimeng.org.cn/thcbs/default.htm
E - m a i l：thcbs@126.com

经　　销：全国各地新华书店
印　　刷：三河市嘉科万达彩色印刷有限公司
本书如有破损、缺页、装订错误，请与本社联系调换

开　　本：880 毫米 × 1230 毫米　　1/32
字　　数：158 千字　　　　　印　　张：8
版　　次：2021 年 7 月第 1 版　　印　　次：2021 年 11 月第 1 次印刷
书　　号：ISBN 978-7-5168-3059-8

定　　价：59.80 元

十年磨一剑，
看电影长知识

你知道扑克牌上每一个大头都代表着一个名人，而这些名人都有自己专属的电影吗？

你知道哪些心理学、密码学超好用，好多部电影都偷偷在用吗？

你知道《蝙蝠侠：黑暗骑士》中，小丑的每一招都源自"博弈论"吗？

自二〇〇九年四月"左撇子的电影博物馆"博客开张以来，已经迈入第十二个年头了，这些年我参加各种电影圈盛会，写了无数篇贴文、文章，举办过各种活动，在努力累积下，拥有了一群很优质的粉丝。十一万这个人数，不多不少，但是这群人跟我有同样的态度与目标。因为这些年来，我们不只注意电

影本身，也喜欢电影的延伸。

我常常说："电影短短两个小时，但是可以看尽一个人的一生、一个事件的起末，电影谢幕后我们能带走的真的有很多。

"左撇子不浓缩你的电影，反而要解压缩，让你看的电影不止于两小时，让你愿意花更多时间看更多，让你跟朋友分享电影。

"我最想做的事情，就是花时间研究、剖析，整理出让电影更好看的看点。"

通过电影，你会知道同一个事件有不同的观看角度，你也能学习不同的事物，体验不同的人生，得到那些远大于电影票价的收获。电影对我们来说，已经是一种生活风格。

非常感谢城邦的商周出版社，也谢谢总编宜珍，看重"左撇子的电影博物馆"中的"看电影长知识"这个专栏，挑选这个专栏作为本书的主题。也感谢同样是博主的"枫叶小嘉"，他引荐我与片商 Catchplay 认识。

"看电影长知识"这个专栏，可以说是让我成为"左撇子"的第一步。二〇〇九年我写的第一篇影评文是《怒火攻心2》，当时《怒火攻心2》的影评文，我写了"快克"到底是什么，会让主角有这么奇怪的副作用，同时也写了仅仅出现几秒，在电影中当彩蛋的"林肯公园"主唱查斯特·贝宁顿等。

"看电影长知识"，几乎是我从第一篇文章就开始写的方向。笔耕了将近十年，累积了相当多的文章，涉猎了多个领域。其中，跟编辑挑出了八个领域（后来再浓缩成七个），每个领域各两篇文章，每一篇文章都是为了出书而重新撰写的。

毕竟是出书，我们希望每篇文章呈现的都是更深、更扎实的内容。例如电影最常使用的心理学、密码学、精神疾病、历史文化等，都是大家看电影时用得到，也能让电影更好看的知识。其中在法律、生物学这两个领域，特别感谢王慕民律师、陈科引医生作为顾问。

写这本书是希望通过普及这些知识，引起更多人对该领域的好奇心，所以写的时候，我一方面要认真钻研，另一方面又要深入浅出、写得好玩。让人想看，是写文章时最费尽心思的。

其实，我从签约后开始为这本书撰写文章，至今也花了两年半多的时间，每篇文章都几乎是"万言书"，也为每一段字的正确与否，字字斟酌。以一本书的出书时间来说，这还真的有点费时。

真心感谢责任编辑 M 耐心等候，也不忘拿捏如何督促我写文，并且一同为这本书定调，打造出符合左撇子风格的一本书。

另外在书页中穿插延伸的资讯小专栏，希望能引起你看这

部电影的兴趣。切换不同的角度，就是为了让这本书更好看。这也是一直以来我写影评的理念。左撇子让你的电影更好看。

能够完成本书，需要感谢的人很多。

家人的支持是最感激的，也借此跟左爸讲一下，谢谢从小为我奠定良好的写作风格，也感谢左妈从小到大的支持与包容。

工作这边，感谢小鹿、凤凰、克拉克、Morris、Nat、柯柯、凯文，协助分担"左撇子的电影博物馆"的诸多事务，让我有余力能写书。

除了编辑外，出版社的营销J努力地攻下每一个营销渠道。

谢谢得利影视的贵卿Nicole，协助了相当多剧照与合作交换。谢谢Catchplay的Alice与Celine，长年的合作友情，与对这本书的帮助，非常感谢。谢谢Soshow Bar与我创了"左大特调"，并且让本书的读者有特别的照顾。谢谢"黑宅"提供超棒的宜兰住宿，让我能闭关写书。

两年多的写作时间，也得到相当多朋友的协助与帮忙。谢谢前辈好友"膝关节"，多年来的提携与照顾。谢谢"那些电影教我们的事"，水ㄤ水某分享出书的经验谈。谢谢简珣、怡佳的穿针引线。

篇幅有限，如有未提及之处请容我私下感谢，敬请见谅。

　　为了这本书，我本来也动手画了插画，希望大家看书时偶尔能会心一笑，或是猜猜这幅画画的是哪部电影，不过后来碍于版面因素，未能将插画放进内文，只好摆在这里过过干瘾啦。

自序 十年磨一剑，看电影长知识

生物学 | Biology

心理学 | Psychology

密码学 | Cryptography

法律 | Law

经济 | Economics

历史 | History

文化 | Culture

Biology

生物学

■ 不罹病不够虐！电影中最常见的
生理疾病——帕金森病、抑郁症与
阿尔茨海默病

■ "狼人""吸血鬼""丧尸"只
是生病的人类？

不罹病
不够虐！

电影中最常见的生理疾病
——帕金森病、抑郁症与阿尔茨海默病

　　身心疾病是电影最常使用的题材之一，如何诠释疾病也成为演员挑战演技的试金石。

　　这篇，左撇子要分享一些电影中常出现的生理疾病，这样大家未来看到相关电影时就会知道，这些疾病到底是怎么产生的，又有哪些相关症状。能聊的有很多，本篇就先介绍电影中最常见的"神经递质失调引起的疾病"。

　　当我们缺乏"多巴胺""血清素""乙酰胆碱"这些物质时，分别会导致帕金森病、抑郁症、阿尔茨海默病这些常见疾病。同时，这些主宰着脑与心的物质，也对我们的"爱情""快乐"和"记忆"有决定性的影响，而这些也都是电影中最常见的题材。

美妙的恋爱，万恶的多巴胺

多巴胺（Dopamine）应该是我们经常听到的神经传导物质。当有人被爱情冲昏头时，大家常说这人要不是鬼遮眼，就是脑内的多巴胺在作祟。

当然，决定一段恋爱关系的因素有很多，然而可以确定的是，恋爱时的快乐感受，正是源自脑内产生大量的多巴胺，所以"情人眼里出西施"，讲白了就是"脑袋被多巴胺给绑架"了。

有研究指出，大约在感情进行到第二年时，多巴胺就会开始下降，也意味着"甜蜜期"的结束。当多巴胺不让我们继续被爱冲昏头，现实面的考验才真正来临。

虽然这个说法很不浪漫，不过既然已经知道多巴胺对爱情的影响有多大，想必就能更清楚地分析自己在爱情中非理性的程度有多少。同样地，你也能善用这个脑内兴奋剂，趁着刚开始交往，双方你侬我侬，多巴胺还很旺盛的阶段，就把后续的现实面先沟通好（把握这最好说话的时候啊），而不只是沉浸在恋爱的粉红泡泡里。

多巴胺虽然听起来很美妙，不过……其实成瘾现象也和多巴胺脱不了关系，而且正是因为这种兴奋剂的奖赏机制，才会使人上瘾。

例如，尼古丁产生的多巴胺，让吸烟者心痒难耐，戒都戒不掉。因为多巴胺是奖赏中心，多巴胺的分泌，会诱使我们去做某些事情来刺激奖赏中心，创造快乐的感觉。

为了得到这种飘飘然的感觉，人们会一再重复某些行为，让多巴胺持续分泌，搞到最后无法自拔，也就是所谓的"成瘾"。

除了恋爱和吸毒外，还有个恐怖的东西也会刺激多巴胺分泌，那就是购物！看过电影《一个购物狂的自白》（*Confessions of a Shopaholic*）吗？这种几乎疯狂的购物行为可不是开玩笑的，研究已经证实购物是个让人得到快乐，并且可能成瘾的行为。

所以，疯狂购物时，请记得提醒自己保持冷静，就跟谈恋爱需要客观第三人的意见一样，你也需要适时被泼点冷水才行。

重点来了！多巴胺会带给我们快乐，还可能造成上瘾，但

让你的电影更好看

《一个购物狂的自白》是二〇〇九年由同名小说改编的喜剧，背景在五光十色的纽约市，女主角是个看到时尚精品就挥霍无度的购物狂，虽然很想进时尚杂志社工作，却意外成了财经杂志的专栏写手，以女孩都好懂的角度去解释财经现象。她一边指引无数人理财，一边陷入自己的卡债麻烦，这种身份冲突的购物狂到底该怎么办？

这部电影是女主角艾拉·菲舍尔（Isla Fisher）的代表作之一，剧情幽默又有正面意义，轻松、好看。

《一个购物狂的自白》

要是没了多巴胺，问题恐怕更大。因为缺少多巴胺是帕金森病（Parkinson's Disease）的病因之一。

帕金森病是近几年越来越受重视的一种慢性疾病，患者的手脚会开始颤抖并逐渐丧失运动、语言等能力，让你越来越不像自己，形同退化。有些病例甚至会演变成失智症，还有部分病例会引发抑郁症。

目前人类对于帕金森病的机制尚未获得全盘了解，可以说这是一种无法治愈的慢性绝症。不过现今的研究认为，多巴胺分泌不足可能是帕金森病的成因之一。

研究多巴胺的瑞典科学家阿尔维德·卡尔森（Arvid Carlsson），就是因为研究上述提及的多巴胺机制，与多巴胺在帕金森病中的影响，拿到二〇〇〇年的诺贝尔医学奖。

让你的电影更好看

《夕阳四重奏》集合的演员阵容都是实力派影帝、影后，包括菲利普·塞默·霍夫曼（Philip Seymour Hoffman）、克里斯托弗·沃肯与凯瑟琳·基纳（Catherine keener）、马克·伊万尼尔（Mark Ivanir），四人彼此的角色关系也对应着四重奏，要配合、调音，才能继续谱出美妙的曲子，改变未来。本片最大的亮点，就是有关乐器演奏的部分都是演员亲自上阵，绝对值得音乐人一看。

《夕阳四重奏》

■ 电影里的帕金森病患者

《爱情与灵药》

人们对于帕金森病实在是束手无策，这种未知与无力感是电影很好发挥的题材，也是检验演员演技的试金石，因此跟帕金森病有关的电影不少，例如《夕阳四重奏》（*A Late Quartet*）中，克里斯托弗·沃肯（Christopher Walken）扮演的大提琴家，就是因为得了帕金森病，知道自己快不能拉琴了，才开始找寻四重奏的未来。

另一部代表电影是《爱情与灵药》（*Hard Sell: The Evolution of a Viagra Salesman*），安妮·海瑟薇（Ann Hathaway）饰演的女主角得了帕金森病，因为知道自己的生命正一点一滴流逝，所以选择了没有感情负担、及时行乐的生活，看似玩咖的选择，其实背后有着不愿多说的隐情。直到遇见男主角后，她才开始面对真实的自己。

这部电影探讨的是慢性绝症患者的内心变化，是比同期同类型的《不求回报》（*No Strings Attached*）、《朋友也上床》（*Friends With Benefits*）尺度还大的床伴电影，所以在两方面都有较深层的讨论。

这些名人也深受帕金森病所苦

《回到未来》

在娱乐圈中，许多名人也得过帕金森病，例如经典科幻片《回到未来》（*Back to the Future*）的男主角迈克尔·J.福克斯（Michael J. Fox）。他积极面对疾病，写了两部自传描述自己对抗疾病的历程，并成立基金会找寻治愈帕金森病的方法。此外，拳王阿里（Muhammad Ali-Haj）也于三十八岁时出现帕金森病的症状，对抗疾病长达三十余年。

在《无语问苍天》（*Awakenings*）中演脑科医生的罗宾·威廉姆斯（Robin Williams），于二〇一四年自杀，当时公关指出，

让你的电影更好看

《无语问苍天》虽不是帕金森病电影，不过里面出现的疾病也与多巴胺有关。该电影由罗宾·威廉姆斯与罗伯特·德尼罗（*Robert De Niro*）出演，故事根据英国脑神经学家奥利佛·萨克斯（*Oliver Sacks*）于一九七三年推出的同名著作改编，记录他如何发现昏睡症与多巴胺短缺的关联，以及尝试新药的过程。该部电影得到奥斯卡三项提名，包括最佳影片、最佳改编剧本以及最佳男主角。

《无语问苍天》

他是因为罹患抑郁症而想不开，不过据他的遗孀苏珊透露，其实罗宾饱受类似帕金森病的"路易体痴呆"所苦。或许这才是他走上绝路的主因。如同帕金森病一样，这个疾病可能会伴随着失智症，或是引发抑郁症。

苏珊在美国广播公司新闻网（ABC News）公开说道："他竭尽所能地维持正常，但在最后一个月撑不下去了，就像是水坝溃堤一样。"

所以在看这样的电影与案例时，除了关注演员如何表现身体逐渐失能的精湛演技外，同时也要留意这些角色的心理状况。这种看着自己逐渐凋零的绝望感，不论是在电影里或是在现实中，都值得大家多多了解与关心。

抑不抑郁，关键在血清素

接下来我们继续介绍血清素（Serotonin），有它就有快乐。

血清素不是血清，而是一种神经传递物质，由于它最早被发现于血清之中，所以才被命名为血清素。

学理上认为，缺乏血清素是造成抑郁症的原因之一，所以反过来说，血清素可以说是快乐的来源。至于为什么缺乏血清素就会造成抑郁症？这个问题解释起来恐怕会有点沉闷，所以我们就用电影咖会懂的比喻来说明吧。

血清素就像是你爱的电影偶像。不管你是喜欢雷神的肉体派，还是喜欢洛奇、奇异博士的英伦控，又或者你"粉"的是调皮捣蛋的钢铁侠，总之，你喜欢的偶像就是血清素。

如果这些偶像们来跟你握手、见面、拍照，你肯定会很兴奋吧？如果身体里的血清素够多，就像是你能常常见到面的偶像够多，那你就会感到很快乐。

但是如果偶像不够多，你都见不到他们的时候，你就会变忧郁了。为什么偶像会越来越少？因为他被经纪人给挡住了，经纪人会控制偶像来见你的次数，这叫作"回收血清素"。

趁这个例子顺便介绍一下"选择性血清再吸收抑制剂"（SSRI，全名为 Selective Serotonin Reuptake Inhibitors）。SSRI 是治疗抑郁症的药，原理就是 SSRI 会阻止经纪人工作，这样偶像就不会变少，人就开心了。

抑郁症、精神分裂症都与血清素有关

电影《副作用》的原文片名是 *Side Effects*，即"副作用"的意思。电影探讨的是精神药物的副作用，女主角得了抑郁症，服用抗抑郁药后，在精神涣散的状态下杀了人，这项罪行到底该不该定罪，又要定在谁头上？是女主角，还是开药的医生？关于患有精神疾病的人所犯下的罪到底该怎么定罪量刑，这个问题存在

《副作用》

诸多争议，也是电影人很喜欢讨论的题材。

另一部相关的电影《美丽心灵》（A Beautiful Mind），得到奥斯卡最佳影片、最佳导演、最佳改编剧本和最佳女配角四大奖项，也是当年奥斯卡颁奖典礼的赢家。

该部电影改编自真人真事，罗素·克劳（Russell Crowe）扮演的纳什教授，毕生研究数学，却得了精神分裂症，出现幻听、幻视症状，混淆对现实的判断。在妻子不离不弃的陪伴下，最终克服了精神分裂症，虽然没有完全治愈，但至少可以与之共存。

他始终都看得到那些幻想出来的人物在跟自己讲话，但为了在现实中生存，得让自己不受到幻觉的干扰。经过一番努力后，终于获得了诺贝尔经济学奖。

另外，台湾地区优质电视剧《我们与恶的距离》也详尽诠释并说明何谓"精神分裂"，我大力推荐。

精神分裂症的病因，有可能是缺少前面提过的多巴胺，也有可能是血清素。

附带一提，《美丽心灵》中女主角在电影中提到，她老公在吃了药后，都没有"性趣"办事，让她觉得很扫兴。虽然不

确定电影中的设定是给了什么药，不过前面提过的 SSRI 的副作用确实可能带来性功能障碍，由此可推论，或许医生认定主角的病因是血清素不足。但也有说法指出，男主角应是服用了传统抗精神病药，造成多巴胺不足，进而影响性功能。

抗抑郁的药物

事实上，抗抑郁的药物种类非常多。

最古老的 TCA（三环类抗抑郁剂），由于副作用相当多，包括口干、轻微恶心、性欲降低、跌倒概率上升（姿势性低血压）、过度镇静、排尿困难、便秘……所以才被前文提到的 SSRI 取代。

让你的电影更好看

女主角詹妮弗·康纳利（*Jennifer Connelly*）不但人长得美，也靠着在《美丽心灵》中的精湛演技，得到奥斯卡最佳女配角奖。而她现实生活中的老公保罗·贝坦尼（*Paul Bettany*），在电影里饰演男主的其中一个幻觉，这部电影是他们的定情之作。

保罗·贝坦尼是左撇子非常喜欢的演员，属于观众缘佳的演员，在许多好电影中担纲绿叶。钢铁侠的管家贾维斯（*Jarvis*）一直以来都是由他来配音，后来也变成了超级英雄"幻视"，所以他在复仇者联盟系列的合约数，搞不好是第二多的呢。

《美丽心灵》

SSRI 是目前最常被使用的抗抑郁症药物，电影中常听到的"百忧解""克忧果"都是 SSRI。虽然 SSRI 的副作用相对小很多，但是服用后依旧有两到三天的肠胃不适，以及有长达好几个星期性欲降低的可能，也有小部分的患者在停用药物后，持续发生性功能障碍。

所以，如果性功能障碍这件事对你影响很大，建议与医生沟通，可以搭配不同的药物来服用。

不想得抑郁症，多吃点香蕉吧！

如果不想让血清素太低，该做些什么呢？答案是"多吃香蕉"！香蕉中富含色胺酸和维生素 B6，这些都可以帮助大脑制造血清素。

好莱坞也有许多演员得过抑郁症，光鲜亮丽的形象背后，当然承受了许多压力，因此很多演员都曾罹患抑郁症。

其中，曾经的喜剧之王——金·凯瑞（Jim Carrey），从二〇〇五年开始对抗抑郁症，状况时好时坏，直接重创他的演艺事业。二〇一七年，他公布了一个自己拍摄的纪录片《金·凯瑞：我需要色彩》（*Jim Carrey: I Needed Color*），记录了他怎么通过绘画创作来对抗抑郁症。这是值得分享的经验。

维持记忆力的乙酰胆碱

阿尔茨海默病是电影很常见的题材，生活中也时常听到，但是你或许不知道，该疾病与化学物质乙酰胆碱息息相关。

乙酰胆碱是人体主要的神经递质，控制交感神经、运动神经，最关键的是影响记忆。如果浓度过低，可能会造成记忆力减退，这也是目前阿尔茨海默病的可能成因。

所以接下来要介绍的就是电影编剧最爱拿来做文章的阿尔茨海默病（失智症）。

与阿尔茨海默病有关的电影

《猩球崛起》（*Rise of the Planet of the Apes*）中的男主角，为了治愈父亲的阿尔茨海默病，尝试研发新药，想不到造就了猩猩凯撒的进化。乙酰胆碱不但让凯撒的记忆大增，还提高了它的智商。如果知道乙酰胆碱的功用，你就知道它为什么会这么厉害了！

近几年卖座的爱情片也很爱用

《猩球崛起》

失忆的梗，例如《誓约》（*The Vow*）、《时空恋旅人》（*About Time*）、《恋恋笔记本》（*The Notebook*）……其中《恋恋笔记本》可能是最早的代表作，里面的剧情也是在描述这样的症状。男主用"说故事"的方法，帮助女主回忆他们曾经发生过的点点滴滴，试图让另一半恢复记忆。带着疾病的爱情故事，通常都不会太欢乐，但绝对会让观影者刻骨铭心。

二〇一五年，朱丽安·摩尔（Julianne Moore）在《依然爱丽丝》（*Still Alice*）中，诠释早发性阿尔茨海默病，拿下奥斯卡最佳女主角奖。

不过，人生中的种种难关，都有其背后的意义。经过这些难关，我们才知道谁是我们的最爱，谁才是我们该守护的人。

《誓约》

《时空恋旅人》

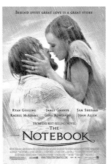

《恋恋笔记本》

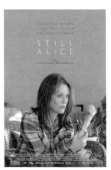

《依然爱丽丝》

阿尔茨海默病，是遗传还是后天形成？

阿尔茨海默病的发病原因，目前医学界也没有确切的答案。目前有相当多种不同的假说，例如遗传、胆碱性、Tau 蛋白……

胆碱性假说，是最早被提出的假说，现在大多数阿尔茨海默病的治疗药物也都是针对于此，也跟前文说到的乙酰胆碱有关。

由于还未知确切的疾病成因，即使确定病发后，也没有有效的治疗手段，目前只能缓和医疗。

若是能在早期发现病征，就可以早点学习如何与这种疾病共存，最主要的还是协助病人改善居住环境与提供病人生活辅助，减少病人与照护者的负担。

通过这次"看电影长知识"的分享，来了解电影最常使用的三种疾病，希望大家未来看到类似的电影时会有更多的感触，同时也能更了解与关心身边的亲朋好友，多点包容与付出。

"狼人"
"吸血鬼"
"丧尸"

只是生病的人类?

说到超自然生物，大家最常想到的应该就是"狼人""吸血鬼""丧尸"吧！

但是你知道吗？这三种怪物的特征，其实很可能只是某种疾病的症状而已。

我们是否误会了什么？又有哪些电影是这种类型的经典代表？

一起跟着左撇子来看电影长知识吧！

吸血鬼与他们的电影

我们对于吸血鬼最直接的印象，就是长生不老、面色苍白、昼伏夜出，靠吸血取得养分。白天他们躺在棺材里休息，最怕

被阳光照到，同时也怕大蒜、十字架、银器等物品。

　　吸血鬼的传说由来已久，从最早期的吸血恶魔、恶灵，经过千年的演变，渐渐成为现今一般人认为的吸血鬼。如同中国的僵尸一样，都是比较负面的存在。其中最具代表性的角色就是大家耳熟能详的德古拉伯爵了。

最经典的吸血鬼——德古拉伯爵

　　一八九七年，爱尔兰作家布莱姆·斯托克（Bram Stoker）写了《德古拉》（*Dracula*）这本小说，从此改变了吸血鬼的风貌。他笔下的德古拉伯爵，是一位聪明又有魅力的绅士，不但能控制人心，还喜爱美女。

　　在《德古拉》之后，所有的小说、电影描述吸血鬼时都用这样的贵族形象，成为后期吸血鬼电影的形象指标。例如环球影片公司一九三一年版的《德古拉》，也是以此形象为范本。

　　饰演德古拉的演员贝拉·卢戈西（Bela Lugosi）具有匈牙利血统，拥有着特殊腔调与贵族气息，成了"史上最经典的德古拉"。

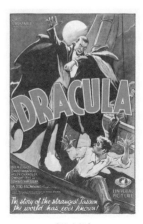

《德古拉》

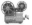

贝拉·卢戈西饰演的德古拉堪称经典。

德古拉在历史上真有其人?

小说的作家说德古拉的原型，是"穿刺大公"弗拉德三世。弗拉德三世是当时瓦拉几亚（也就是现在的罗马尼亚）的一个王室成员。

他的爸爸是弗拉德二世（Vlad II Dracul），被称为"龙公"，因为 Dracul 在罗马尼亚语是"龙"的意思。

这也可能是《德古拉》（Dracula）一名的由来。除此之外，弗拉德三世之所以会被描述成吸血鬼，是因为他有着嗜血残忍的个性。

为了警示奥斯曼帝国的入侵者，他将土耳其的俘虏用木桩活活穿刺，排在街道两旁以儆效尤，传闻他最多曾一次刺穿两万余名俘虏，所以被称为"穿刺大公"。

听起来似乎很凶残，不过这种负面风评可能只是来自奥斯曼帝国的视角，因为对瓦拉几亚的国人来说，弗拉德三世可是每每击退强权入侵的国家英雄。

这位穿刺大公也用同一招来对付国内的反抗势力，这种血腥的统治风格，让他成为罗马尼亚最具代表性的统治者。

因为这段历史，《德古拉元年》（Dracula Untold）的故事才会以弗拉德三世作为主角，说他为了得到保护子民的力量，与魔鬼进行交易，虽然顺利抵挡住了土耳其军团的入侵，但是变

成了长生不死的吸血鬼德古拉。

跟弗拉德三世稍微有关的布朗城堡（Bran Castle），现在也被当成是《德古拉》书中虚构的德古拉城堡，成为当地的观光景点。

以上就是德古拉的原型，弗拉德三世的故事。

吸血鬼只是"没死透"而已

吸血鬼到底是不是真的？其实历史上有许多相关的探讨。古代医学不如现在发达，对于死亡常会有误判，于是常常将人给"活埋"了。

让你的电影更好看

《德古拉》与同时代的《科学怪人》（*Frankenstein*）、《木乃伊》（*The Mummy*）、《隐形人》（*The Invisible Man*）、《狼人》（*The Wolf Man*）、《科学怪人的新娘》（*Bride of Frankenstein*）、《黑湖妖潭》（*Creature from the Black Lagoon*）等作品，是当时环球影片公司创造出的一系列恐怖怪物电影，被称为"环球怪物"（*Universal Monsters*），堪称经典。

《科学怪人》

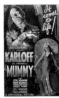

《木乃伊》

《隐形人》　　　　《狼人》

《科学怪人的新娘》

《黑湖妖潭》

当"死者"于棺材中苏醒时，当然会拼命挣扎、呼叫，于是就产生了棺材中有声音、有抓痕的现象。

此外，在科学不发达的当时，并不是每个人都具备医学常识，例如知道人死后体内会有分解的气体产生，使得尸体膨胀、变形，或是口鼻溢出血水。这样看起来就很像是棺材里的死者刚吸饱了人血。

我们也常看到故事里的描述：村民打开棺材后发现，死者嘴角渗出人血，然后用钉子钉入死者的心脏时，会有惨叫声发出。其实这个惨叫声，很可能是死者体内的气体因为钉子钉入而泄气的声音。

吸血鬼可能是一种疾病

以上描述的是躺在棺材里的吸血鬼，那活着走来走去的吸血鬼呢？

有一种疾病叫作"紫质症"（Porphyria），又称作"血卟啉病"，是人体内紫质异常堆积所产生的一种罕见疾病。

紫质是制造血基质的物质，如果基因出了问题，导致紫质无法成为血基质，不断累积，就形成紫质症。

紫质的代谢物具有光敏性，所以紫质症的患者可能因此而对光过敏。当他们照到光的时候，皮肤可能会红肿、起水泡，

甚至会有死亡的危险。这可能是吸血鬼"惧光"的由来。

要确认某人是不是患有紫质症，最简单的方法，就是把他的尿液拿去晒太阳，照光后尿液会变成红褐色。

其实医学上一直都有探讨紫质与吸血鬼相关性的论文，只是紫质症是在一八七一年才由德国的生物化学家霍佩·塞勒（Hoppe-Seyler）医生提出，直到一八八九年，人们才真正了解紫质，所以古代人对这种症状一无所知。

一八七一年人们首次发现紫质症的病理机制，直到一九七四年，南希·加登（Nancy Garden）这位美国小说家写的《吸血鬼》一书，提出吸血鬼与紫质症的关联，这才开启了吸血鬼故事的创作雏形。

这些名人可能都是"紫质症"病患

目前推测，可能患有紫质症的历史名人，包括"促成美国独立"的乔治三世、"不是血腥玛丽"的玛丽一世。

乔治三世为大不列颠国王，也是爱尔兰国王，其任期内适逢美国独立战争，当时他执意要与美国革命军奋战到底，然而最后也顺从了这世界的新局势，他说："我是最后一位同意（英、美）分开的，但我将是第一位去迎接美国作为独立政权国家的友好人士。"

　　乔治三世晚年的精神状况不佳、易怒，身体状况更是糟糕，深受失明与各种疼痛的折磨，当时的人对他的疾病一无所知。一九四一年之后，慢慢有科学家开始分析，认为乔治三世当时很有可能得了紫质症。

　　之后最重要的研究，应该是二〇〇五年时，有人取样了乔治三世的头发，发现含有相当高的砷元素，这很有可能引发紫质症。

让你的电影更好看

　　除了前面已经提到的《德古拉》《德古拉元年》等作品，还有一部一九九四年推出的《夜访吸血鬼》（Interview with the Vampire），结合年轻时的汤姆·克鲁斯（Tom Cruise）与布拉德·皮特（Brad Pitt），让这部电影的颜值冲上云霄，堪称"最帅吸血鬼"。

　　另外还有《吸血鬼生活》（What We Do in the Shadows）这部另类电影，导演以伪纪录片的方式，讲述吸血鬼的生活，是口碑极好的黑色喜剧。

　　《黑夜传说》则是以吸血鬼与狼人之间互相厮杀为主线，当中的哥特式美学与视觉特效，是本片最有看头的地方。

《德古拉元年》

《夜访吸血鬼》

《吸血鬼生活》

《黑夜传说》

砷是砒霜的重要元素，也是历史上最常用来暗杀的毒药，砒霜被认为是引发紫质症的诱因之一，所以乔治三世罹患紫质症的可能性相当高。这让乔治三世成了最有名的紫质症病人。

至于玛丽一世，则是乔治三世的祖先，她的生平也是相当精彩。

玛丽一世悲惨的一生，使她成为小说与电影的常客，她最后被伊丽莎白一世处死，在死前被囚禁了十八年之久。末期的身体状况也是很糟，出现了高频率的呕吐、失明、失去语言能力等。

许多人怀疑她也是紫质症病人，但是并没有充足的证据能够佐证。

狼人的由来

一般人对狼人的印象就是看到月亮会变身。狼人跟吸血鬼一样，都属于从中世纪开始出现的民间传说。这种"看到月亮会变身"的典故，也影响了后世很多作品。

例如《龙珠》的赛亚人看到月亮会变成大猩猩，《航海王》的毛皮族在月圆之时可以变成另一种形态，《哈利·波特》的卢平教授在月圆之时会变身成狼人。

尽管如此，也不一定所有的狼人都跟月亮有关。

贝德堡之狼

关于狼人的叙述有各种版本。

狼人在中世纪的时候最为流行，甚至可以说使整个欧洲都陷入了恐慌，各地都有发生狼人攻击人的案件，有些甚至还有文件资料。

例如，发生于一五八九年的彼得·斯顿普（Peter Stumpp）事件，可能是历史上最有名的狼人事件。

彼得·斯顿普是德国当地一位富有的农夫。有一天，小村庄的村民被一只疑似为狼的野兽攻击，村民砍断了野兽的左掌后，野兽就逃跑了。

袭击事件发生后，有人发现，彼得的左臂也被砍断了！人们怀疑他很有可能就是那只野兽。经过逼问之后，彼得竟也坦承他就是狼人！据他所说，他从十二岁起就会使用黑魔法，是恶魔给他一条神奇腰带，戴上腰带之后就会变成狼人，脱下后就会变回人形。

二十五年来，彼得不断地对村里的山羊、羔羊、绵羊出手，也承认他杀害了两名孕妇，以及十四名孩童。

彼得不只是杀人魔，同时也与自己的女儿乱伦。

一五八九年十月三十一日，彼得与他的女儿、情妇一同被处以极刑。

由于事发的村庄就在贝德堡（Bedburg）附近，因此彼得就被称为贝德堡之狼（the Werewolf of Bedburg）。

▪ 狼人审判

其他"真实"的狼人案例还有多勒之狼（The Werewolf of Dole），因为发生在法国一个叫作多勒的村庄而得名。

狼人的本名是基尔斯·卡尼尔（Gilles Garnier），因犯谋杀罪遭逮捕后，他承认自己当了两年狼人，一个疑似鬼魂的灵体给了他一种药膏，让他能够化身为狼人去狩猎捕食，据闻，这名狼人于一五七三年一月十八日被处以火刑。

相关事例还有很多，在一五二七年到一七二五年的近两百年间，起码有十八名女性和十三位男性被指控变身为狼人。

▪ 狼人是否真有其事？

讲到这里，就要带大家来反思，事情真是如此吗？

首先，以彼得·斯顿普的案例来说，其实这只是在伦敦发现的一本小册子上的德国版画，并不能证明确有其事。

再者，并非真有斯顿普（Stumpp）这个姓氏。欧洲并不是一直都有"姓氏"的传统，大部分人只有名。

　　例如著名画家达·芬奇（Da Vinci）的名字指的是"住在芬奇镇的"，因此列奥纳多·达·芬奇这个姓名的完整意思是"住在芬奇镇的列奥纳多"。

　　北欧很多人的姓氏是 son 结尾，例如 Carlson、Johnson，其实指的是 Carl、John 的儿子。

　　而 Stumpp，在德语中是"残肢"的意思，因此彼得·斯顿普其实很可能是指"残疾的彼得"。

　　所以当我们从历史与文化的角度重新看这些文献时，可能会有不同的答案。

狼人传说的社会含义

　　中世纪是一个宗教权力无限上纲、宗教战争频繁的时代，也毫无法治可言，"猎杀女巫"就是最好的例子，而"狼人审判"也很可能是异曲同工的现象。

　　回头看看彼得的例子，为什么一个生活富裕、有女儿、有情妇的开心农夫，会想去杀人？

　　文献上记载，彼得是被放在"网架"（Rack）上用刑的。这种刑具会把你的四肢拉长，类似中国古代的"五马分尸"。彼得在认罪前，除了被用刑外，还曾遭受其他惨无人道的酷刑……冤狱不就是这样产生的吗？被用刑几天后，别人给你安什么罪

名你都会承认吧？

　　除此之外，令人疑惑的还有：到底有什么理由要诛杀彼得全家呢？就算彼得真的跟女儿乱伦，但是情妇罪不至死吧，这样赶尽杀绝，难不成是为了要消灭后患吗？更简单也更重要的疑点，就是彼得认罪说有可以让他变身的腰带，事后也没被找到……

　　这些案件都有些相似之处。当事人认罪的说法都差不多，都供称是有恶魔赋予他们这种能力，但是事后都找不到物证，当然也就无法现场变身给大家看。

　　导致村落好几年未解的失踪案，全都算在同一个人头上。

为什么是"狼"人？

　　中世纪，在民智未开、没有法治、充满宗教与政治迫害的环境下，"狼人审判"很可能就跟"猎杀女巫"是一样的文化悲剧。

　　至于为什么选择"狼"这个物种，可能是因为欧洲区域有较多的狼群危害，人怕什么就会幻想什么，就如同在亚洲地区，我们会把"虎"拟人化，例如大家熟知的"虎姑婆"。

　　不过，在近代依旧有狼人的案例。由于拥有较多的文献记载，我们更可以推断狼人可能是疾病所造成的。

狼人其实是一种病

狼人可能是一种病，这要分两个路线讨论，一个是心理，一个是生理。

心理产生的狼人病，又称作"狼化妄想症"（Clinical lycanthropy），这种妄想症让病患以为自己可以变身成狼人，进而攻击人群。这种妄想也不限于狼这种动物，也可能是熊、驴子、马。

许多科学家都在历史中找寻这样的案例，也有很多符合的。

这里要特别提一下苏格兰王——詹姆斯六世。这位国王于一五九七年出版了一本著作《恶魔学》（Daemonologie），讲述了恶魔的分类、撒旦的伎俩、黑魔法等，非常奇特。

看似国王非常相信这些中世纪的迷信，但是他明确地把"狼人"与"魔鬼"分开，并不认为狼人是受魔鬼指使（与前面我们讨论的历史说法相反）。他认为狼人是因为"过度抑郁"，导致他们幻想自己是狼或是其他动物，也等同于我们现在说的"狼化妄想症"。

还有一种生理疾病，称为"先天性遗传多毛症"（Hypertrichosis），俗称"狼人综合症"。

患狼人综合症的孩子与一般孩子无异，只是他们一出生就像动物一样，全身长满了毛。

历史上有许多案例，例如休·杰克曼的《马戏之王》这部由真实故事改编的音乐剧，里面有一位胡子女士（bearded lady），也是真有其人，她名为安妮·琼斯（Annie Jones），是马戏团的要角，结了两次婚，留下许多照片。

墨西哥也有一位胡子小姐，名叫朱丽亚·帕斯特拉娜（Julia Pastrana），后来跟一位美国流浪艺人在一起，把自己打扮成印第安小丑进行表演。中国也有一位被称为"中国第一毛孩"的于震寰，后来成为一名职业歌手。

丧尸与他们的电影

有关僵尸，或是丧尸、活尸的电影作品，可能比吸血鬼和狼人还要多。影史上不止一次掀起丧尸热，而且每一次流行的风格又大有不同，让我们来回顾一下影史上的各段丧尸潮吧！

向经典致敬

电影中出现的僵尸、丧尸这种角色，可追溯至一九六八年的《活死人之夜》（*Night of the Living Dead*），虽然这不是第一部丧尸电影，却直接影响了后来的丧尸影视文化，开启了"血腥恐怖""低成本高回收"这样的电影路线。之后的许多电影场景

中，也可看到对《活死人之夜》的致敬。例如《月光光心慌慌》
（*Halloween*）、《猛鬼街》（*A Nightmare on Elm Street*）、《13号
星期五》（*Friday the 13th*）等，都是经典的致敬恐怖片。此外，
也有许多电影用"活死人"系列的片名，或是更直接的，把《活
死人之夜》的海报或插画放在电影之中。

《活死人之夜》　　　《月光光心慌慌》　　　《猛鬼街》　　　《13号星期五》

新一代丧尸电影

日本游戏《生化危机》大卖，开启了电影《生化危机》
（*Resident Evil*）系列，英国也推出了《惊变28天》（*28 Days
Later*），将"丧尸题材"从B级片升级为主流院线电影。

随着丧尸电影题材越来越丰富，较为嘲讽、搞笑的电影也

接连登场，例如《僵尸肖恩》（*Shaun of the Dead*）、《温暖的尸体》（*Warm Bodies*）等。

不过，真正把丧尸文化提高到全球观看高峰的，是电视剧《行尸走肉》（The *Walking Dead*）。从二〇〇一年开播至今，行尸走肉收视率不断冲高，甚至在第五季冲上了美国电视剧史上最高的收看纪录。

除此之外，这类影视作品也脱离了早期那种"鬼怪感"的僵尸片，变成具有后现代科幻感的"生化活死人"。

《生化危机》系列　　《惊变28天》　　　《僵尸肖恩》　　　《温暖的尸体》

丧尸"病"

以往大家都觉得，狂犬病最可能让人变成丧尸，因为狂犬病也是"病毒"造成的，病发时，可能会出现暴力行为、兴奋

感、部分肢体瘫痪、意识混乱、丧失知觉、流口水等症状。

不过，现在更出现了一种僵尸鹿。有一种慢性消耗病（Chronic wasting disease，简称CWD），是发生在鹿之间的传染病，在二○一八年二月时，美国已有二十五州发现僵尸鹿的案例。

得病的鹿会变得有攻击性、走路不稳、流口水、协调性变差等，这些特征都跟我们印象中的丧尸很像，科学家担心这样的病会通过鹿传染给人类。

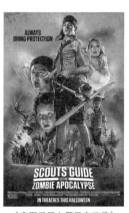

《童军手册之僵尸启示录》

这也是为什么在许多丧尸电影中，如《童军手册之僵尸启示录》（Scouts vs. Zombies）、《釜山行》（Train To Busan）等，都出现了鹿。

其中，《釜山行》中，主角曾炒股的生化公司沦陷后，第一个征兆就是路上出现了许多僵尸鹿。当初很多观众觉得这段很多余，其实是有其用意在。

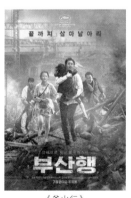

《釜山行》

真有"丧尸教战手册"？

此外，美军还真有一份文件，规划当人类被"丧尸"攻击时，该怎么处理。

根据《华盛顿邮报》的一篇文章，美国国防部有一份名为CONOP 8888的文件，文件日期是二〇一一年四月三十日，针对人类受到"丧尸"攻击的可能性，细分各种丧尸的种类与成因，制订全面的计划，让美军可通过军事行动保护人类。里面将丧尸进行了各种分类，例如病原体丧尸、太空丧尸、食肉丧尸等。

按美国官方的说法，这是一种假设性的计划，目的是培训人员针对不同状况，都能够推演出全面的规划，听起来也很合理、有趣。

不知道他们有没有针对"萨诺斯要让地球人口少一半，但是我们没有复仇者坐镇"的计划。

巧的是第二年，英国政府也针对"丧尸"议题做了一些安排。

阴谋论者应该就会猜测，搞不好是美国掌握了丧尸病毒的技术，所以才针对这样的状况做防范。大家觉得呢？

无论如何，电影是激发我们想象力的来源，通过丧尸电影、《行尸走肉》系列电视剧，都能够让我们预先面对"丧尸末日"的情境，起码我们都知道遇到丧尸"一定要爆头"了。

其他更多不得不提到的丧尸作品，例如布拉德·皮特主演的丧尸片《僵尸世界大战》（*World War Z*），最大的特色就是——里面的活尸会跑！在视觉上会给我们带来很大的震撼。后来的《釜山行》也同样采用这种风格。

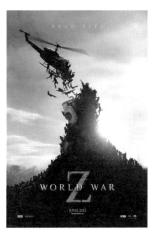

《僵尸世界大战》

台湾地区也有活尸电影代表，《Z-108 弃城》是首部作品，可以看见末世的西门町（以及一堆养眼的美女）。

相信看完这篇后，之后你在看吸血鬼、狼人、丧尸电影时，都会有更多的认识，让你的电影更好看。

Psychology

心理学

■ 一个头 N 个大！电影中最常见的精神疾病——"人格分裂"

■ 道德能否阻止人类失控？斯坦福监狱实验与路西法效应

一个头
N 个大！

电影中最常见的精神疾病——
"人格分裂"

许多好莱坞电影都会选用精神疾病作为题材，因为它离我们"有点近又不太近"。（跟遇到鬼怪或是拯救世界比起来，这题材亲近太多了！）

而这类型的剧本也常会吸引大牌演员愿意降身价演出，因为饰演精神病患者是展现演技的好时机。特别是本篇即将探讨的"人格分裂"，更是能让人演技大爆发。

无论是一九九六年的《一级恐惧》（*Primal Fear*）、二〇〇三年的《致命 ID》（*Identity*），还是二〇一六年的《分裂》（*Split*），几乎每十年就会推出一部经典的"人格分裂"片，让人回味无穷。

所以本篇文章就要来分享有关"人格分裂"的知识，让你更了解这种疾病，让你的电影更好看。

"人格分裂"与"精神分裂"不同

"人格分裂"跟"精神分裂"不一样，这点大家经常搞错。我们先来厘清两者的差别，免得大家回顾电影情节时想错方向。

人格分裂或称多重人格障碍（Dissociative identity disorder），直译为"解离性人格疾患"，是指一个人的体内明显存在两种以上的独立人格，每个人格都拥有独立的记忆、喜好、才能以及个性。

精神分裂症又称思觉失调症（Schizophrenia），简单来说，就是会出现"幻听""幻视"等异常行为，导致他们分不清真实与幻想。

举例来说，精神分裂患者会觉得有人在追杀他，或看到奇奇怪怪的异象。电影《美丽心灵》的主角应该算是得了精神分裂症，而非人格分裂，因为他不存在两种以上独立的人格，主要人格没有被取代，《禁闭岛》（Shutter Island）的主角也属于精神分裂者。

"人格分裂"其实是一种防卫机制

人格分裂还有一个很重要的判断标准，除了每个人格之间有

独立的个性、身心设定之外，彼此之间甚至还会有强烈的对比。

人格 A 可能很懦弱，人格 B 则强势且带有攻击性，比如金·凯瑞的电影《一个头两个大》（*Me, Myself & Irene*）就是这种设定。

这种反差与多重人格的成因有关，人之所以会有多重人格，通常是因为精神受到严重创伤。

当人碰到了难以承受的精神创伤，就会想办法创造出一个新的人格来承受这一切，或是保护自己，有一种"被欺负的不是我"的鸵鸟心态。虽然听起来很软弱，不过"否认"确实是人类最直接的防卫机制。

电影中最常使用的手法，是主角完全不知道自己以前发生过什么事！剧本会在结尾时才一次把真相告诉"忘记一切"的自己，回顾自己到底承受了什么伤痛，让主角与观众同时接受震撼。

在现实生活中，当我们受到严重的伤害时，即便没有创造新的人格来保护自己，也可能会选择用"遗忘"或是"篡改记忆"这种消极的否认方式来面对。

这样大家就不难理解，多重人格产生的最大目的，就是要让自己好过一些。

如何转移伤痛？

也有心理治疗法会利用这样的心理机制，鼓励患者创造一个故事、出一本书，让故事中的角色去历经类似的情节，进而让当事人转移承受的伤痛。不过这种做法是把双面刃，可能会再次触动受害者的敏感神经。

另一种更有可能的状况，就是创造出"第二人格"来保护

让你的电影更好看

二〇〇〇年的《一个头两个大》是金·凯瑞的代表作之一，虽不像《神探飞机头》（*Ace Ventura: Pet Detective*）、《楚门的世界》（*The Truman Show*）这么有名，却依旧受到许多影迷的喜爱。

戏中的金·凯瑞是位好好先生，因为老婆跟黑人侏儒私奔，留下了三个明显不是他亲生的儿子（当然啦，因为肤色不同……）。于是这位好好先生某天终于受不了而爆发，诞生了另一个冷酷而且暴力的人格。符合我们在本文中所说的——第二人格的诞生，其性格往往与真实人格相反。

这部电影很适合当时"演技夸张"的金·凯瑞，同时影片也加入了心理学以及"真假难辨"的元素，虽是部轻松喜剧，但也隐含了一些值得探讨的心理机制。

《一个头两个大》

《神探飞机头》

《楚门的世界》

自己。

多重人格出现的原因不是"想死"，而是"想活下去"。如果不刻意遗忘，不创造新的人格，可能反而会危及当事者的生存意志。

第二人格往往来自受虐经历

精神受到强烈创伤的人，往往都是长期受虐。至于为什么要强调"长期"，那是因为鲜少有人因为一次性的伤害就产生人格分裂，往往都是反复受伤，才会造成这种现象。

长期孤立无援，即便外界可能有人得知其受虐的事实，却没人愿意伸出援手，让当事者意识到，期待救援是没用的。于是，内心的"保护者"就诞生了。

第二人格会去做第一人格不敢做的事情，有可能攻击性极强、防卫心极重。因为对当事人来说，除了第二人格外，没有其他人可以保护自己了。

患者之所以会具有攻击性，是因为多重人格的致病经历，通常来自性犯罪或虐待。

性犯罪是最糟糕的犯罪。这种犯罪除了肉体上的伤害外，更严重的是对精神造成的伤害，而且是难以被抹去或治愈的。

经历性犯罪而产生多重人格的病患中，有九成都是女性，

除了因为受害者大多是女性外，也跟从小建立的价值观有关。女性有着神圣不可侵犯的领域，若是在童年到青春期这段时间受到破坏，会对受害者的价值观产生极大的影响。

《一级恐惧》为一九九六年推出的人格分裂经典片。

若性犯罪的加害者是亲人，则更容易反复受害，使得当事人无法承受，被迫产生新的人格，让那个人格代为承受性侵的过程，产生"受害的不是我"的错觉，或是产生新的人格来安慰受伤的自己，甚至是用具有攻击性的人格作为自己的保护者。

相对于性犯罪，在受虐案例中就比较常出现男性受害者。然而不分男女，约八成的人格分裂患者都有被虐待的经历。

多重人格如何治疗？电影会怎么演？

传记小说《24个比利》（*The Minds of Billy Milligan*）中的真实人物威廉·米利根（William Milligan），就是长期受到继父的虐待，才恶化了本身的多重人格。

电影的结局，往往会为了故事的完整性，而交代人格形成

的前因后果，或是试图解救多重人格患者。那么，多重人格究竟要如何治疗？

整合治疗法

目前医学界大多采用整合治疗法，通过"稳定""唤醒记忆""重整"这三个阶段，将多重人格重整到一个主人格上。

一般来说，这是个缓慢的治疗过程，要让病人慢慢想起那些他所逃避的记忆，并且接受曾经受过的创伤，这势必得花上不少时间。

但是电影通常不会这样演！因为电影很少一开始就确定主角患有人格分裂。就算知道了，也不会有这么多时间慢慢进行整合。

电影通常会利用"多重人格患者容易受到暗示、催眠"的特征，去设计剧情。

举例来说，如果想要拯救多重人格的患者，可以用假刀子刺副人格，丢出一句"你已经死了"，就有机会让副人格相信他真的被杀死了，并从此消失。

多重人格容易"受暗示"，因为他们精神状态不稳定。电影也常用这一招，用暗示的手法唤醒多重人格患者不愿意面对的记忆，来困惑他，再趁机打倒他。

　　"人魔三部曲"中也用过这招，像是《红龙》（*Red Dragon*）中爱德华·诺顿（Edward Norton）在儿子被歹徒挟持时，故意假借骂儿子模拟歹徒童年时受虐的记忆。由于他们所受的伤是心灵远大于肉体，所以一定会受到一些影响。

　　如果要唤醒多重人格，也是用同样的方法，逼患者再次面对他们不愿意面对的记忆，就可能跳出保护者的角色，阻止别人让主人格受伤。

　　以上是精神疾病犯罪系列电影常用到的方式。

让你的电影更好看

　　安东尼·霍普金斯（Anthony Hopkins）是出了名的"人魔代表"，一九九一年在《沉默的羔羊》中饰演灵魂人物——汉尼拔·莱克特（Hannibal Lecter），奠定了杀人魔同时也是医生、心理学家、最变态美食家、最恐怖的艺术家……具有多重身份又迷人的反派角色。之后，他陆续出演了《汉尼拔》以及我们在本文中提及的《红龙》，被誉为"人魔三部曲"。

《沉默的羔羊》

《汉尼拔》

《红龙》

如果是侦探电影、法庭电影，就会去猜到底这个人是不是真的有多重人格，还是假装有病？除了用刚刚提到的方法，主要是用多重人格特殊的特征去辨别。

多重人格有什么表现行为？

多重人格的表现行为值得研究，因为确实会有罪犯试图以"精神疾病"的理由来逃避责罚。例如《24个比利》中的案例，虽然主人公犯了三项抢劫、三项绑架以及四项强奸罪，但是最终因为法官相信医生的诊断，获判无罪。因此，在法庭电影中，正反双方会去讨论罪犯是不是在装病。

接下来要带大家看看电影里最常被使用的"多重人格"表现手法。其实就把多重人格想成"各种灵魂被装进同一个身体"就对了。年轻男性的身体内可能会有小女孩的人格，当然也有可能会有白人、黑人等不同种族的人格，拥有不同的个性或口音。

▪ 到底是"多重人格"还是"鬼上身"？

看完上述特征，你会不会觉得多重人格其实有点像"鬼上身"？所以也有不少惊悚片是在"多重人格"与"鬼上身"

上做文章，挑战观众的智商。

电影中，最常用来作为人格区辨的是"惯用手"，例如人格 A 是右撇子，人格 B 是左撇子。如果想要装成多重人格，其实没有必要装成左撇子，而且就算要装也不是简单的事。（不会有明明就是右撇子，笔名故意叫左撇子的啦！）

但是这也有例外，有人偏偏就是左右开弓型的。其他还有性别、笔迹、抽不抽烟、同性恋或异性恋、哑巴、色盲、残疾、说话的语气、性情与才能等，都能作为不同人格的特征。不管罪犯演技多好，在剧本上就是会有藏不住的漏洞，等待主角与观众发现。

光是这些特征，就能创造出各种剧本中不同的玩法。

现实中的多重人格

回到现实案例，有位英国妇人体内有二十个人格，其中十四个是画家，所以她拥有十四种不同的画风，一个人就能够开集合画展。

所以在多重人格的电影中，怎样设定都不算夸张。当人格的数量够多时，还可以去讨论人格与人格之间的优劣关系。谁讨厌谁、谁跟谁比较好，甚至谁才有较多的控制权。例如小说《24 个比利》就是这样，甚至还有一个人格被称为"老师"

（The Teacher），是其他二十三个人格的融合，还可以教其他人格知识。

"多重人格电影"的"三要点"

前面已经分享过各种多重人格电影会使用的编剧手法了。这里再分享一个最简单也最实用的分类法。左撇子将这类型电影的剧本归纳成三个要点，其实也等于把多重人格病症中确实会发生的状况做一个分类。未来大家看电影时，都可以去想这部电影属于哪一种，预测一下电影会怎么发展，或是有无可能出现更推陈出新的编剧手法。

"各个人格之间，到底知道不知道彼此存在"，这点会是个关键，足以主导情节的走向。

第一种是"各人格彼此认识"。

以认知来说，就是人格 A 知道人格 B 的存在，人格 B 也知道身体内有人格 A。他们可能分开出现，也可能一起出现，像是朋友一样合作、讨论、吵架。以记忆来说，不同的人格可能还会共享相同的记忆。

在电影中的话，就是某个角色只有主角才跟他有互动的台词。这类电影比较少，因为亮点不多。电影《分裂》的前半段即属这个分类。

《分裂》

第二种是"不知彼此存在，每个人格各自过着各自的生活"。

这会对生活造成很大的困扰，因为各人格只拥有片段的生活和记忆，很有可能一醒来就身处莫名的地方，一般电影都会以"失忆症"为开头，后来随着剧情发展，才发现角色患有多重人格。

所以当电影出现"片段记忆"，出现断片的状况，可能是他喝酒喝到断片，或是曾"嗑药"，也有可能是身体出了一些问题，但具有多重人格的可能性也很高。几部知名的惊悚片都是这样作为结局卖点。

第三种是"单向认知"。

人格 A 不晓得人格 B，但是人格 B 却知道人格 A 的一切。这种状况是最危险的！不对称的认知资讯，弱势的一方会被迫陷入险境。而这种正是最多相关电影会出现的设定。

主人格不一定知道其他人格的存在，也不一定是最强势的人格，有时候是由副人格在背后控制着一切，这种状况在电影中就有更大的表现空间了。通常这个副人格都会是最后的大魔头。

现实中，单向的出现概率也很高，因为我们根本不知道会

有"多少个人格"藏在这身体之中。其他人格的稳定性不高的话，你也很难与他们沟通，去了解状况。

例如《24个比利》的案例，最后十四个人格是在后续治疗时，由另一位精神医生所发现。

由于许多电影若讲明是多重人格，就会爆雷、不好看，所以左撇子这篇没有一一把各种电影举例出来。

唯一一部，左撇子可以放心分享的"多重人格"电影，但是又不怕爆雷的，就是《致命ID》了。非常推荐这部电影，除了剧情好看之外，就算你知道他是多重人格电影，你也猜不透剧情会怎么发展，是多重人格电影之中，左撇子最推荐的一部电影。

《致命ID》

而且搭配本文再去看这部电影，你会更清楚多重人格，也会对这种类型的电影更了解。

大家也不用担心，看完这篇之后电影梗都会被猜完，因为剧情上可以使用的创意取之不尽。

例如"谁才是保护者"，电影可以在一开始利用保护者强烈的反差作为开头，结果在最后破除你的既定印象，其实保护者不是保护者，

他可能是加害者，也可能背后的第三、第四人格才是真正的保护者。

电影也可以在多重人格之间的权力争夺，或是搭配时事议题去丰富这个题材。

我们期待更多有创意的剧本诞生，就算知道这些知识，也还是猜不透其剧情走向，谜题依旧在、依旧好看。更棒的是，懂了这些知识的人去看电影，会认为故事更精彩。

文章的最后再次提醒，多重人格其实是人类的生存机制之一，看似扭曲，其实是当事人经历了太多活不下去的痛苦才导致的。

施加任何痛苦在其他人身上的犯罪，都是不可被接受的。

道德
能否阻止
人类失控？

斯坦福监狱实验与路西法效应

我们常认为"人性本善"或是"人皆有怜悯之心"，就算世道再怎么乱，人性的光辉也不会被磨灭。在本篇中，我就要分享两个最有名，也跟电影最相关的社会心理学实验，让你知道所谓的"道德观"与"正义感"是无法阻止人类失控的。

用电影来看社会心理学，探讨人性的边界，看看我们以为的"选择"是否真的是"自己的选择"，你将会发现，所谓的人性，根本脆弱到不堪一击。

斯坦福监狱实验

权力使人腐化

《死亡实验》（*The Experiment*）是二〇〇九年上映的电影，由阿德里安·布劳迪（Adrien Brody）、福里斯特·惠特克（Forest Whitaker）同台演出，依据真人真事，也就是菲利普（Philip George Zimbardo）教授的"斯坦福监狱实验"这个相当著名的社会心理学实验改编而来。

《死亡实验》

另外，二〇〇一年上映的德国电影《死亡实验》（*Das Experiment*），以及二〇一五年的新版《斯坦福监狱实验》（*The Stanford Prison Experiment*）都是以此为题材翻拍的电影。

我们先以二〇〇九年的《死亡实验》为例，简单说明一下这个实验。

电影里的实验规则是将受测者分为两种角色，一方扮演警卫，另一方则扮演囚犯，其中，囚犯的人数大于警卫，但是所

有人都要遵守以下规则：

一、囚犯每天可以吃三餐，所有的食物都必须吃完。

二、囚犯每天有三十分钟的放风时间。

三、囚犯只能在限制范围内活动。

四、囚犯只能在警卫跟你讲话时才能回话。

五、囚犯不管在何种状况下，都不能碰触警卫。

如果有人触犯了"规则"，就得受到相应的惩罚。警卫要在三十分钟内执行惩罚，否则一旦红灯亮起，警卫就拿不到该有的报酬。

实验刚开始进行时，大家还能说说笑笑，但是随着故事的发展，状况越来越失控……

本来在实验室外，大家都是身份平等的老百姓，但是扮演警卫的一方，在拥有权力后，开始恶整犯人，变成"你要遵守我的规则，这里我说了算"。连在现实生活中懦弱、没担当的人都摆起架子，享受起这绝对的权力。

如果说，强者在得到权力后会造成绝对的腐化，那弱者得到绝对的权力后，呈现的结果则更加失控、扭曲。

其中福里斯特饰演的警卫就是上述代表，由于在家里没有地位，平时对人也显得没有自信。在第一次惩罚囚犯后，使得他开始自我膨胀，将得到的权力、控制力转换成性欲，在这样的结果下，情况势必急转直下……

◦ 价值观的骤变

在警卫那边，我们看到的是平凡人得到权力后的扭曲，那在囚犯这边又会看到什么状况？

本来同是平凡人的囚犯，在进入监狱后受到不公平的压迫，大部分的人都不习惯、难以接受，只有一位进过监狱的测试者，懂得监狱里面的规矩，就是要服从、少管闲事。其中，带头反抗的是阿德里安饰演的特拉维斯（Travis）。

在还没进入监狱测试之前，他是个嬉皮士。嬉皮士通常都主张反战、和平，所以本片一开始时，剧情便安排这个角色去参加反战游行，还因此认识了女主角。

经过监狱测验无情的对待后，囚犯在价值观上也产生了极大的变化，本来主张和平、非暴力的主角，最后竟毫不留情地对警卫出拳，与进入监狱前的他判若两人，实在是讽刺到了极点。

不管是警卫还是囚犯，电影通过身份与个性上的设定，让两人在历经实验之后，有了极为反差的表现，突显出监狱实验带给受试者的影响，让观众能在电影前后看到清楚的差异。

监狱实验中崩坏的人性

上述是电影的表现手法，然而现实的状况又是如何呢？一定有人会认为电影过于夸张。其实，真实世界往往比电影情节还要夸张。

当年，菲利普教授是在学校邀请二十二位师范学院的学生参加实验，这些学生都被认为是正常、健康的学生。

为了让实验更逼真，他们还请了真正的警察去"逮捕"学生，让他们坐上警车被送进监狱。

就结果来论，或是对看过电影的我们来说，都会觉得当警卫比较好。

但是，当初在做测验时，大部分的学生都更想担任囚犯。理由是学生觉得他们将来都有机会当管理者、看守者，但是当囚犯的经历可能是这辈子都不会有的。

他们觉得，当过囚犯的经历，可能会对往后的人生更有帮助。如果他们知道结果是这样，一定会重新选择吧？

因为真实的实验中，囚犯在第二天就开始暴动，撕毁囚衣、拒绝服从命令。教授要求警卫采取措施控制住场面，他们也照做了。

到后来，两方人马都忘了自己原本的身份，变成实验要求他们扮演的角色。

警卫虐待犯人的情况越来越恶劣，甚至会制定更多不合理的限制，或是想出各种花招来凌虐犯人。

他们限制犯人的食物、休息时间，还逼他们徒手洗马桶，等等，并利用连坐法来管束不服从者，一步步剥夺犯人的尊严。

双方都越来越投入自己的角色，本来大家都只是普通的学生，后来扮演警卫的人却显示出虐待狂病态人格，囚犯则显现出极端被动和沮丧。

原本计划进行两周的实验，却因状况越来越失控，不得不在实验进行到第六天时被临时喊停。三分之一的"警卫"被评具有"真正的"虐待狂倾向，而某些"囚犯"在心理上受到严重的创伤，其中有两人不得不提前退出实验。

路西法效应

有别于电影刻意强化双方身份与个性上的差距，现实中的实验对象都是正常的好学生，但也出现了人性崩坏的结果。

之后美国著名的心理学家菲利普·津巴多（Philip Zimbard）出了一本名为《路西法效应：好人是如何变成恶魔的》（*The Lucifer Effect: Understanding How Good People Turn Evil*）的书后，便有人称斯坦福监狱实验所观察的现象为"路西法效应"。路西法是基督教中的"堕落天使"，也就是被逐出天堂前的撒旦。

教授认为，在日常生活中，我们也会被社会角色的规范所束缚，努力扮演我们所认定的角色关系，而这些角色也决定了我们的态度与行为。

在很多情况下，个人的情感、价值观都不再重要，外在的环境会影响我们所有的决定。在此状况下，我们倾向于服从"环境的要求"。

这个实验后来被延伸讨论到美军虐囚事件，以及纳粹的大屠杀。这些罪行是既成的事实，经过这些教训后，我们应该要学习如何看待人的本质，并且了解他们为什么会在环境的驱使下，一步步变成恶魔。

米尔格伦实验：服从是否有罪？

提到斯坦福监狱实验，就不能不提到与之相似的"米尔格伦实验"（Milgram experiment），也是社会心理学知名的科学实验之一，而且主要就是在探讨参与犹太大屠杀的人是否有罪。

"艾希曼以及其他千百万名参与了犹太人大屠杀的纳粹追随者，有没有可能只是单纯地服从了上级的命令呢？我们能称他们为大屠杀的凶手吗？"这是此实验想探讨的。

米尔格伦实验，或称作"电击测验"，为米尔格伦教授在耶鲁大学教书时所提出。米尔格伦教授与菲利普教授是中学时

代的好友，都曾在哈佛大学、耶鲁大学教过书。

实验的目的在于测试：面对权威者下达的违背良心的命令时，人性所能发挥的拒绝力量到底有多少？

实验方式是这样的：

房间中有受测者（T）与权威教授（E）。权威教授会跟受测者说，墙壁的另一面有一位回答者（L），你得对他提问。如果回答者答错，就得按下按钮电击他。每答错一次，电击的伏特数就会提高。

受测者会以为自己在协助回答者接受问答测验，其实他们自己才是真正的实验对象。这个实验的目的，是看受测者到底会不会因道德感而停止测验。

回答者会故意答错，虽然实验并没有真的电击回答者，但是随着电压越高，墙壁对面回答者发出的叫声越惨，甚至开始求饶，声称要退出实验、拒绝回答，或是静默（装死）。

当受测者听到回答者的惨叫时，或许会提出终止实验。此时，权威教授会依序回答：

一、请继续。

二、这个实验需要你继续进行，请继续。

三、继续进行是必要的。

四、你没有选择，你必须继续。

如果在四次回答之后，受测者仍坚持停止测验，则实验停

止。否则，实验将对回答者进行最大的四百五十伏特的电击，电击三次后停止。

米尔格伦预想，实验结果可能会有百分之十，甚至只有百分之一的人会比较狠心，将电压加到最大伏特，也就是能将人电死的四百五十伏特。

想不到结果出乎预料，竟然有百分之六十六的人加到最大的电压！纵使参与者在实验后半段时，都觉得这个实验是不对的，但是在实验人员的要求下，他们还是不顾回答者的"哀号"，继续完成了这个实验。

这是件很诡异的事情，米尔格伦在《服从的危险》一书中说：

"在法律和哲学上有关服从的观点是意义非常重大的，但他们很少谈及人们在遇到实际情况时会采取怎样的行动。我在耶鲁大学设计了这个实验，便是为了测试一个普通的市民，只因一位辅助实验的科学家所下达的命令，而会愿意在另一个人身上加诸多少的痛苦。

"当主导实验的权威者命令参与者伤害另一个人，再加上参与者所听到的痛苦尖叫声，即使参与者受到如此强烈的道德不安，多数情况下，权威者仍然得以继续命令他。

"这个实验显示出成年人对于有权者的服从意愿有多么强，可以做出几乎任何尺度的行为，而我们必须尽快对这种现象进

行研究和解释。"

这个现象并不是单一个案，在重复了几次这个实验后，每次都有百分之六十一至百分之六十六的人会将电压加到致死电压。

米尔格伦的实验，说明了尽管人们心中不愿意，还是会被迫服从权威的指令。最初这个实验目的在于探讨：纳粹时代的杀人犯，到底有没有这么深的罪？

教授说："我们所面临的问题便是，我们在实验室里所制造的使人服从权力的环境，与我们所痛责的纳粹时代之间有怎么样的关联。"

道德能否阻挡邪恶？

综观以上两个实验，我们知道三件事：

一、在特定环境氛围下，人会因为其扮演的角色，堕落至邪恶。

二、在权威的要求下，人会选择服从，即便后果是可知的邪恶。

三、单凭人类的道德观，是无法阻止所有的事情的。

通过上面三点，我们能以此验证到现代社会中碰到的状况，以及未来可能看到的电影，作为应用。

"监狱实验"在生活中的体现

看完上面两个实验与三个结论，或许你会觉得监狱实验、电击测验都是假设性实验，虽然看得出人性，但是平常不一定会碰到。其实，监狱实验比你想象中普遍，甚至你已经经历过了。

举例来说，回想在学校的生活，可能每间教室都会有霸凌的状况，就像是电影《告白》一样，人们用不对的方式去对待同学，并且给自己一个正义的理由来说服自己这样子是对的。

或多或少，团体中就是有一些人爱欺凌弱小的同学。只是，在这样的情况下，我们一般人通常是扮演什么角色？是一开始带头欺负人的孩子，还是跟着在旁边起哄嬉笑的加害者？

长大后，我们看到初中生霸凌同学，甚至是欺负老师的新闻，都会感到不可思议，然而若从监狱实验来看，情况也没什么不同，只是班上的孩子王成了权威者的角色。

将人分隔开的不是监狱的高墙，而是我们认定的角色规范。

提及校园内阶级霸凌现象的影视作品多不可数，除了《告白》，还有《大象》《绯闻计划》《共犯》《报告老师！怪怪怪怪物！》等。

除了以上列举的校园之外，我们还可以把范围拉得更广，广义来说，任何"环境"或是"权威"，例如工作、家庭、传统文化……当外在环境迫使你做原本道德上无法允许的事情时，都会造成像监狱实验的结果。

黑心企业下的决策，若是继续执行，将会危及环境或是人体，但是不做，又会损及企业与股东利益，你心知肚明，但会不会挺身反抗？在这种环境下，是否还能保持自己的良善？

我们通过这两个心理学实验，探讨了电影与身边案例。

所以文章的最后，要学以致用，试着用方法打破这监狱的"高墙"。

让你的电影更好看

《告白》是一部左撇子非常推崇的日本电影，以校园霸凌故事为主，难得的是同一个故事，以不同角色的观点重新叙述，居然得到完全不同的结论，剧情高潮迭起，反转再反转！

如果你喜欢出人意料的剧情结尾，那《告白》完全可以满足你的需要，多次反转的手法，每一次都能让你目瞪口呆。

日本学校的这种现象，通过小说原作者凑佳苗的剖析，以及导演兼编剧中岛哲也的精心安排，让这部《告白》绝对是无论谁看都会赞赏的电影佳作。

如何避免落入监狱实验的后果？

综观以上两个实验，我们可以得知，光凭道德约束是无法阻止所有事情发生的。因为人类可能会给自己做的错事找理由，或是听从权威去执行自己觉得不对的事情，而且人越多，就会越来越失去控制。

无怪乎拯救地球，最大的阻碍就是人类本身。现象必然存在，但是这不是我们去犯错的理由，也不是一个"本来就会这样"的借口。了解最坏的情况才会有办法去解决这些状况。

先来介绍提出监狱实验的菲利普教授提出的一套方法，按照以下步骤，就可降低路西法效应产生的可能性：

让你的电影更好看

《报告老师！怪怪怪怪物！》是台湾地区血腥恐怖片的代表作之一，也可能是被低估许多的作品。在讨论片名"怪怪怪怪物"时，导演的说法是，怪物分别代表着电影里面的"大怪""小怪""男一""男二"，这四个怪物中，越像是人的越没有人性，这是在剧本编排上非常好的安排。

其实，左撇子觉得可以将这四个怪物往上提高到更深的层级，这四个怪物可以代表在电影中的四大派系，怪物、怪物学生、怪物老师、旁观者，旁观者还包括旁观的学生，以及我们这些电影观众。

同样的道理，可以呼应到校园霸凌的现实，造成这种社会现象的绝对不只是怪物本身，一定有同样的怪物（被霸凌者）、怪物学生（霸凌者）、怪物老师（怪物家长），以及冷眼旁观的每一个人，四者共存。

步骤一：承认我犯错了。

步骤二：我会很警觉。

步骤三：我会负责。

步骤四：我会坚持自己的独特性。

步骤五：我会尊敬公正的权威人士，反抗不义者。

步骤六：我希望被群体接受，但也珍视我的独特性。

步骤七：我会对架构化资讯维持警觉心。

步骤八：我会平衡我的时间观。

步骤九：我不会为了安全感的幻觉而牺牲个人或公民自由。

步骤十：我会反对不公正的系统。

要是大家都能做到就好了，不过这似乎有点难度，特别是后面几点。教授会提出这几点，绝对不是凭空想象，而是他亲身体验过。

回头看上面的文章，他的监狱实验于第六天喊停，被阻止了。阻止他的是一名女性，她说："你对这些男孩做的事太可怕了。"

这句话有如醍醐灌顶，打醒了教授，然后他停止了实验。教授对于整个实验很有感触，并认为这位女性不简单，就把她娶回了家。

因为有了这样的经验，所以实验后才有了上述十个步骤，希望降低路西法效应。甚至，教授希望以这十个步骤，培养出

"道德英雄"，可以勇敢反抗环境。

左撇子认为，既然"权威"与"环境"的效应必然存在，那就得从这两个点下手。教授的方法是从环境改起，让每一个人学会十个步骤，来挑战环境。改造环境，我认为也可以使用"去个体化"的方法。

网络上的反道德现象

同样以电影举例，例如台湾地区播出的短片《匿名游戏》，就是以网络论坛PTT现象作为出发点，将PTT又是虚拟又是现实的现象，以一种特别的游戏方式演绎出来，发现人们会因为失去"个体性"，而比较容易做出反道德、反社会价值的动作与决定。

简单来说，PTT就是受到匿名保护的"喷子"现象。

▪ 匿名制的可怕

以"去个体化"来说，不只是匿名而已，实验发现，有没有名牌、编号，是否穿着制服，都会影响人类的作为。

有个实验将人分成两组，一组是佩戴名牌的人，另一组没有戴名牌，并且身穿实验衣以及戴头巾，这样就难以辨认个人

的身份。

实验人员命令这两组人去电击陌生人，在同样的状况下，没戴名牌的那组去电击别人的概率是另一组的两倍。所以在失去个体性的状况下，道德拘束可能会被放下，当个人不用再为自己的身份负责时，就会出现较多恐怖的事情。

所以，若要避免群众被"去个体化"，网络实名制就是方式之一。

"环境"解决了，那权威人士当然也有他的责任。"权威"所决定的方针，将会影响群众的走向，所以权威的智慧与道德有相当重要的作用。狮子带领着一群羔羊，可能会比羔羊带领着一群狮子厉害。

只要我们照着教授所建议的几个步骤，保持自决能力，便可以扭转这种现象。我们就是自己的主人。

其他让人失去自决能力的社会实验

关于受测者"无法按照本身的判断"的实验还有三个，我们简单摘要：

阿希从众实验（Asch conformity experiments）：受测者会跟着别人回答错误答案。

实验很简单，就是大家用目测来比较物品的长短，受测者

要跟其他人一起测试。其他人则是安排好的"暗桩"，他们会故意答错得离谱的答案，看看受测者会不会跟着大家回答错误的答案。结果是，百分之三十七的受测者选择从众，回答错误答案，这结果呼应了我们的一句成语——人云亦云。

好撒马利亚人实验（Parable of the Good Samaritan）：测试人会不会见死不救。

有一个故事是这样的：有位犹太人被强盗打伤，躺在路边。祭司、利未人经过都见死不救，结果反而是当时被瞧不起的撒马利亚人给予了伤患照料。

实验人员以这个故事为文本来做实验，请受测者前往目的地，在过程中安排伤者，来测试人到底会不会见死不救。

结果显示，人的作为跟时间急迫性有关，急迫性低的状况下，有百分之六十三的人会帮忙，急迫性中等的状况下有百分之四十五的人会帮忙，急迫性高的状况下则仅有百分之十的人会帮忙。

旁观者效应（Bystander effect）：当旁观者越多，越少的人愿意伸出援手。

据传，一九六四年的纽约发生了一起凶杀案，受害者基蒂·吉诺维斯（Kitty Genovese）于巷弄间大声求救，现场以及邻近住户有多达三十八人听到求救声，却无人报警，《纽约时报》当时便报道并谴责了这种社会冷漠的现象。

虽然几十年后证明，此事可能为记者杜撰，不过心理学家以此为动机做实验，并讨论出旁观者效应：同时向越多人求救，越不可能有人来帮忙，因为大家都觉得"别人会帮忙"。

综合今天提到的所有心理学实验，我们会发现在"环境""规则"与"权威"的影响下，人类是很容易失控的。此时道德或理智的力量，很难发挥作用。今天所学的，就是要避免自己置身于这样的环境中，堕落成恶魔。

《蝙蝠侠：黑暗骑士》《辛德勒的名单》中的人性光辉

虽然实验结果听起来很黑暗，不过，身处黑暗，才更容易看到光明。

例如被称为神作的电影《蝙蝠侠：黑暗骑士》（*The Dark Knight*）中，小丑的"两船选择"，让两艘船上的人拿着"另一艘船"的炸弹控制器。生命在对方手上，你不先把对方炸掉，搞不好对方就会先把你炸掉。不但禁止两艘船联系，而且其中一艘船上的乘客还都是重犯。所以，对另一艘船上的普通乘客来说，对方是炸掉也没关系的对象，道德上也还有借口可用。

其实，这是小丑邪恶版的"囚徒理论"。不过结果却让小丑大感意外。重刑犯们竟然自己先把遥控器给扔了，最终使得

两艘船都平安无事。

这可能是被称为"很黑暗"的《蝙蝠侠：黑暗骑士》中，看到的人性最光辉的一面。或许有人会说，电影怎么可以当现实来比较？

那我们就用现实故事改编的电影来说吧，也就是当年得了七项奥斯卡大奖的《辛德勒的名单》（*Schindler's List*）。

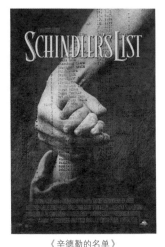

《辛德勒的名单》

在纳粹屠杀犹太人的历史中，最容易看到上面所说"权威"与"环境"使人去做邪恶之事。辛德勒不顺从当时的权威与环境，赌上自己的生命协助犹太人逃出。而且还几乎是倾家荡产，贿赂军官让犹太人到他的工厂，这个转出名单就是逃出名单，也就是"辛德勒的名单"。

电影中悲惨的时代几乎都是以黑白画面呈现，直到最后才恢复了真正的色彩，让现代的犹太人到辛德勒的墓前致敬，感念辛德勒所做的一切。

在越黑暗的地方，才看得到更温暖的人性色彩。解决问题的第一步，是面对问题。

当我们通过社会实验，认真地检视这些黑暗的社会现象，你会发现这些都是真的，人类道德观不一定可以阻止事态失控。

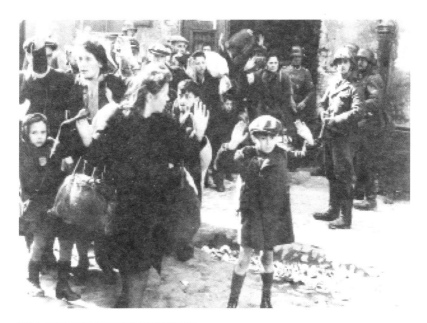

阿希从众实验旨在探讨二战时纳粹的道德问题。

但是，就如同前面所提的，在越黑暗的地方，越能看到更温暖的人性色彩。总会有一两个人愿意站出来，为这个世界带来一些改变。

希望这篇文章可以推动更多人，在需要你的地方，做出一些改变。

Cryptography

密码学

■ 就是要你看得懂！电影中常用的密码
■ 扑克牌的 J、Q、K 与它们的电影

就是要你看得懂！

电影中常用的密码

　　电影中，尤其是间谍片，常常会使用不同的密码或暗号，如果学会我们本篇介绍的三种"密码"，就很有机会跟主角同步，甚至早一步破解密码，是不是很赞？

　　在这里，左撇子特别整理出电影中常见、常用的密码——替代密码（Substitution cipher）、斐波那契数列（Successione di Fibonacci）和波雷费密码（Playfair Cipher），并且搭配相关电影来做解析。希望大家未来看电影碰到类似情节时会更有概念，而且更有参与感，更能投入剧情。

电影中的替代密码

替代密码，或称取代密码（Substitution cipher），最简单的例子就是把英文字母往后移一位，例如 A 写成 B，B 写成 C，依此类推就能得到新的密文。

偏移量不同，就会形成不同的密码。

其中，偏移量为三（往后移 n 位）的密码，被称为"恺撒码"（Caesar cipher），根据《罗马十二帝王传》（The Twelve Caesars）[①]的叙述，恺撒在作战时就是使用这种密码，把 A 变成 D，B 变成 E。

例如 movie museum，用恺撒密码就会变成 prylhpxvhxp 这种奇怪的符号。这种密码使用上相当简单，但也相当容易被破解。只要往回移就可以找到答案，而且英文字母也才二十六个而已。不过这在以前多数人不识字的年代很好用。

如果想让密码变得更复杂难解，就要跳脱英文字母，使用其他符号或是图像来取代。

知名作家爱伦·坡（Allan Poe）的小说《金甲虫》（*The Gold-Bug*）[②]里所使用的密码即是此种密码。里面的藏宝图使用的密码是这样：

53‡‡†305))6*;4826)4‡.)4‡);806*;48†8

¶60))85;1‡(;:‡*8†83(88)5*†;46(;88*96

?;8)‡(;485);5*†2:*‡(;4956*2(5*——4)8

¶8*;4069285);)6†8)4‡‡;1(‡9;48081;8:8‡

1;48†85;4)485†528806*81(‡9;48;(88;4

(‡?34;48)4‡;161;:188;‡?;

这么一连串看似乱码的文字，是不是很难找到规则？

又例如福尔摩斯系列的《小舞人探案》（*The Adventure of the Dancing Men*）中，那些跳舞的人其实也是替代密码。

是不是看得云里雾里？替代密码到底要怎么破解？左撇子现在就来解释一下这种密码吧。当你学会下面的"高频率分析"后，绝大多数的替代密码都可以被你破解。

让你的电影更好看

《小舞人探案》，是柯南·道尔（Conan Doyle）所著的《福尔摩斯探案集》系列的其中一个小短篇故事。

英国广播公司（BBC）拍摄的《神探夏洛克》，也把这个故事改编入两集的电视剧之中，一个是第一季第二集的《盲眼银行家》，另一个是第四季第三集的《最后的谜题》。

很推荐大家看这部电视剧，将原作《福尔摩斯探案集》改编得很好，是福尔摩斯迷最推荐的翻拍版本，而且也只有它将福尔摩斯搬到了现代社会。一个"高功能反社会人格"的天才，不管在哪个时代都很有趣。

同时，这部电视剧也将两位主角捧红，"华生"跑去拍《霍比特人》，"福尔摩斯"已经是现代的《奇异博士》，红到没时间再拍电视剧，也是让粉丝又爱又恨的两难局面。

替代密码的破解工具：频率分析

　　频率分析最早的记载是由中世纪阿拉伯的哲学家肯迪（Al-Kindi）所使用，如字面所示，是用"字母出现的频率"去分析。

　　一般来说，英文最常出现的字母是 E，其次分别是 T、A、I、O。通常在讨论出现频率高的字母时，可以用一个片语去记忆"ETAOIN SHRDLU"，大约是一篇文章中英文字母最常出现的顺序。

　　根据这个逻辑，只要回头找《金甲虫》密码中最常出现的是什么符号，就很有可能是 E。

　　53‡‡†305))6*;4826)4‡.)4‡);806*;48†8¶60))85;1‡(;:‡*8†83(88)5*†;46(;88*96 *?;8)*‡(;485);5*†2:*‡(;4956*2(5*—4)8¶8*;4069285);)6†8)4‡‡;1(‡9;48081;8:8‡ 1;48†85;4)485†528806*81(‡9;48;(88;4 (‡?34;48)4‡;161;:188;‡?;

　　稍微看一下，这段密码中出现最多的应该是 8！所以 8 极有可能是 E。

　　4、5 也经常出现，可能是 T、A，那我们要怎么判断？那就要依赖字与字间的组合以及单字了。一般来说常出现的是

"ST""NG""TH"以及"QU"，而最常出现的应该是"the"！

文章的开头通常都会是 The 或是 A。所以假设 5 就是 T，符合我们之前提到的常态。

不过，这样的假设又推翻了之前说 E 应该是 8 的假设，如果文章开头是 The，则"‡"是 E，整篇文章 ‡ 出现的次数虽然有十六次，跟 8 的三十三次比起来少多了，应该是母音类的。

那可能文章的开头是 A。（5 就先设定是 A。）

密码中也有个出现频率很高的组合";48"

53‡‡†305))6*;4826)4‡.)4‡);806*;48†8 ¶60))85;1‡(;:‡*8†8
3(88)5*†;46(;88*96 *?;8)*‡(;485);5*†2:*‡(;4956*2(5*—4)8 ¶8*;4
069285);)6†8)4‡‡;1(‡9;48081;8:8‡ 1;48†85;4)485†528806*81(‡9
;48;(88;4 (‡?34;48)4‡;161;:188;‡?;

一共有七组，可能是我们要的"the"，刚好 E 就是 8，而且";"有二十六个，很有可能是 T！于是又得到了 H 是 4。

再观察一下 4 的前面都是些什么？

除了刚刚说的";"是 T 外，就是")"，")4"有五组，很有可能是"sh"。

目前为止，不知道大家看到这里觉得如何，听起来很麻烦吗？

虽然左撇子讲起来振振有词，其实也是靠一些小工具在帮忙（比谁都懒惰）。

市面上可能有一些相关的统计工具，左撇子是用微软的Word文档来快速完成的，只要把密码贴到Word文档，按下alt+f键搜寻，就能找出锁定的符号有几个，省去了很多麻烦。如果要靠人力慢慢推，可能真的要跟主角威廉一样，用一个月慢慢想才行了。

一个一个找到对应的字母后，就可以得到原文：

A good glass in the bishop's hostel in the devil's seat

forty-one degrees and thirteen minutes northeast and by north

main branch seventh limb east side shoot from the left eye of the death's-head

a bee line from the tree through the shot fifty feet out.

频率分析就是用这种方式慢慢去推敲文章可能的组合。只要加上其他常用的the、a、of、and、on、in，算得上是一种很有力的破解法，只要是替代性密码都能通过频率分析去破解。

《模仿游戏》中的密码

相较起来，《模仿游戏》中的密码"P ZQAE TQR"就简单多了。

主角收到了"P ZQAE TQR"这串来自爱人留下来的密码。整部电影就在爱与密码之间旋绕与激荡。

这种一对一的密码，没有特殊符号，几乎都是英文。

首先会想到这是替换性密码，例如 P 对应着 I，Q 就对应着 O，在这句话中 Q 出现两次都对应着 O。

P ZQAE TQR 这组密码就没有固定的推移量，没有固定的推法可以算出来，要私下自己讲好规则。

但是，电影的另一组同样重要的密码：WII CSY MR XAS PSRK AIIOW HIEVIWX JVMIRH 就有固定的偏移量了。

推移量是"4"，也就是把上面的字母回推四个，就能得到以下这句话：

See you in two long weeks dearest friend.（两个漫长的礼拜后见，我的挚友。）

数列密码

《国家宝藏》（National Treasure）系列可能是近几年来最具代表性的解谜娱乐电影，电影中的密码，大多以诗文密码呈现，玩文字上的密语，又或是特定物品在文化或是符号上的表现意思，与《达·芬奇密码》（The Da Vinci Code）类似，能够找出规则通用的案例不多，不过在《国家宝藏》第一集中，倒

是有一个密码极具代表性，那就是藏在《独立宣言》后的斐波那契数列。凯吉哥千辛万苦地偷走了《独立宣言》，为的就是看它背后到底有没有密码。

《独立宣言》背后藏有"三个数字串成一行"的斐波那契数列，这种格式一看就会先猜是书加密法（Book cipher），算是最常使用的斐波那契数列。破译很简单，只要打开书本，对照密码指示去找字就好。

通常这三个数字代表着"页码、行数、字"，例如5-9-1，就是第五页、第九行的第一个单字。选用的书通常是"最多人拥有的书"（这句话出自《福尔摩斯探案集》），《圣经》是出版史上的第一畅销书，通常是书加密法的首选。

让你的电影更好看

《国家宝藏》系列是左撇子很推崇的系列，是"后期的凯奇哥"难得的代表作。《国家宝藏》与《达·芬奇密码》这两部经典电影，打开了"历史解密"的新风潮。

《国家宝藏》第一集评价很好，片中的"宝藏"是圣殿骑士团在十字军东征时所发现的财富，骑士发现这座宝藏太过庞大，以至于不能让一个人拥有，即使是国王，所以辗转被保存下来，成了美国建国者的"国安基金"。

主角听了爷爷流传下来的家族秘密，进而推敲出线索连到了《独立宣言》的背后，要与反派抢先夺得线索，保护宝藏不被人占为己有。

《国家宝藏》

虽然听起来很简单，不过变化起来也是很烧脑的。因为每个人挑的书都不一样，并且数字所代表的意义也可以改变，因此在使用上还是有难度，也可以发挥剧本的创意与巧思。

例如《国家宝藏》中的密码，找的不是背面的《独立宣言》密码，反而要去找另外收藏的一堆信件当作指定书，三个数字的代表也随之调整。

比尔密码

现实中到底有没有人在使用这种密码呢？以下就跟各位分享一则真实事例，那就是一八八五年公布的"比尔密码"（Beale ciphers）。事情是这样的：

一八二〇年，一位自称托马斯·比尔（Thomas J. Beale）的旅客住进了一家饭店，待了两个月后离开。隔了两年，比尔再次回到饭店，这次同样也住了几个月。

不一样的是，这次他留下了一个铁盒给饭店的主人莫里斯（Morriss）。

几个月后，莫里斯收到了比尔的来信，说明这盒子将由他自己或是他指派的人来取回。如果十年都没有人来领，莫里斯就可以打开。

盒子中的文件难以破解，没有比尔的密钥是破解不了的，

他将这份密钥交给了一个朋友，十年后，也就是一八三二年，朋友将会将密钥寄出。

结果十年过去了，没有任何一个人声称要领取这个盒子，密钥也没有出现。莫里斯又等了三年才打开盒子，发现盒子里面有三份密码与给莫里斯的两封信。

三十年过去了，莫里斯一直都没有破解出这三份密码，而且年纪也到了八十四岁。于是他决定将这些故事交给他的朋友。

这位朋友的身份不详，但是他通过代理人出版了一本二十三页的《比尔密码》，来交代这些事情。作者同时公布他已经破解了第二份密码，使用的就是书加密法，而指定书籍就是美国《独立宣言》。

数字代表文本中，"第几个字"的"首字母"，对照后就可以破解密码，中文翻译文如下：

我在贝德福德郡，距贝德福德酒馆约四英里（1英里约等于1.609344千米），六英尺（1英尺约等于0.3048米）深的洞穴或地窖埋藏了三号密码指定的一些人所拥有的物品：一八一九年十一月首次存入的物品有一千零十四磅金和三千八百十二磅银。一八二一年十二月第二次存入的物品有一千九百零七磅金和一千二百八十八磅银，还有总值约一万三千美元的珠宝，在圣路易斯用银换取，以便运输。这些物品储存在带有铁盖的铁

罐内。洞穴的内壁衬着石头。容器放置在结实的石壁上，并被其他物件覆盖。一号密码指明了藏宝地点，所以很容易就能找到它。

可惜的是，至今第一份与第三份密码仍未被破解，而酒馆的四英里范围内也被寻宝的人们给挖遍了，仍无所获。

以上就是斐波那契数列中的书加密法，这是个看似简单，实则千变万化的密码。

波雷费密码

在很多电影里都有波雷费密码，这里就用《国家宝藏》中的波雷费密码来长知识吧。

《国家宝藏：夺宝秘笈》（*National Treasure: Book of Secrets*）的开头就说明本·盖茨（尼古拉斯·凯奇饰）的祖先因为帮忙破解密码，被误会是刺杀林肯的帮凶，所以本·盖茨要证明家族的清白。

残存的资料之中，他们发现纸上藏有密码，而且都是两个字母一组，本·盖茨一看到就说这一定是波雷费密码。

这到底是什么有名的密码，怎么判断，又该怎么解密？这就是以下这段想教给各位的。

幸运的是，我们不用像主角们一样猜密码的原貌，因为在

电影前半段就拍出了，他的祖先那时候接收到一个委托，笔记本上就写着未破解的密码：

ME IK QO TX CQ

TE ZX CO MW QC

TE HN FB IK ME

HA KR QC UN GI

KM AV

电影中没有全部破解这组密码，不如现在我们就一起来破解吧。

两字母为一组的波雷费密码

首先，看到密码的字串，是两个英文字母一组，这种组合是波雷费密码的一个特色。（所以看到两个英文字母一组时，可以先猜对方是使用这种密码。）

波雷费密码需要用"矩阵"去解，就是下方图中那种 5×5 的格子。要组成这样的矩阵就需要一个关键字（key）来编排。

当然，这也有可能是其他类似波雷费密码的四方密码或是二方密码，同样都是两个字母一组的密码，只是他们需要两个关键字去组成四个或是两个矩阵，我们就先试试只需一个矩阵的密码吧。

第一步是找出关键字来编成矩阵，电影中就写着一句：the debt that all men pay.（都写这么明显了，不知道他的祖先是懒得解，所以假装没看到吗？）这句话翻成中文即是"所有人类都必须还的债"。一般人有两笔永远躲不掉的"债"，一是死亡，二是赋税。

显然，逃税的人还是有的，那我们就用所有人都躲不过的死亡（DEATH）来做关键字吧。

首先，先将这五个字母填入矩阵中如图①（附注：如果有重复的字母，只要放一个就好，例如 sleep，只要填入 slep 即可。）

填入后，我们再依英文字母的顺序放进剩余的方格，如果关键字中已经出现过的字母就跳过。所以应该填入的是 BCFG……依此类推。（如图②）

图①

D	E	A	T	H

不过，由于英文字母有二十六个，矩阵却只有二十五格，所以我们要挑出一个字母舍弃。（附注：大部分会舍弃 J，谁叫它比 I"腿软"。但也有人选择舍弃 Q，那要怎么判断是 J 还是 Q 呢？从密码串中

就可以知道了，有 Q 的就是舍弃 J，有 J 就是舍弃 Q，这次的密码跟大部分一样，有 Q 在里面，所以我们就毫不犹豫地砍掉 J 啦！）

有了这个矩阵，我们就可以开始解码了，一段一段地拆解原文密码吧！这里把电影内的密码分成四段以方便大家看：

ME　IK　QO　TX　CQ

TE　ZX　CO　MW　QC

TE　HN　FB　IK　ME

HA　KR　QC　UN　GI

KM　AV

首先翻译 ME 这段密码，在矩阵中找到字母 M 跟 E，以及相对应可以组成一个小矩阵的 L 跟 A（如图③）。

于是，我们知道 ME 解密后的答案是 LA（如图④），同理 IK 可以得到 BO（如图⑤）。

QO 可得到 UL（如图⑥），TX 可得到 AY，其他的 CO、MW、HN、IK、ME、KR、UN、AV 都可以得到了。

只要是不同行不同列的密码，都可以通过小矩阵对应到解开的密码，那如果同行同列

图②

D	E	A	T	H
B	C	F	G	I
K	L	M	N	O
P	Q	R	S	U
V	W	X	Y	Z

的状况呢？

同行同列的话，就要往上或是往左找，例如 CQ 是在同一列（上下），而且又跳了一格，就找 C 跟 Q 上面的字母 EL（如图⑦）。

同理，TE 对应的是左边的 AD（如图⑧）。

所以，其余的 CQ、TE、ZX、QC、HA、KM 都能找到相对应的字母。

那最后我们只剩下一种解密方式还没学到，就是同一行、同一列，但是字母是黏在一起的。解决方式还是一样那句话——向左或向上找，例如这次的 GI，左边就是 F，因为顺序是 GI，所以同方向，得到答案为 FG（如图⑨）。

就这样子，所有的密码都破解了。我们可以跟凯奇哥一样厉害了！

于是我们将本来的密码：

ME IK QO TX CQ

TE ZX CO MW QC

TE HN FB IK ME

HA KR QC UN GI

KM AV

破解成为：

la bo ul ay el

图③

D	E→A	T	H	
B	C	F	G	I
K	L→M	N	O	
P	Q	R	S	U
V	W	X	Y	Z

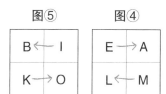

图⑤　　　图④

| B ← I | | E → A |
| K → O | | L ← M |

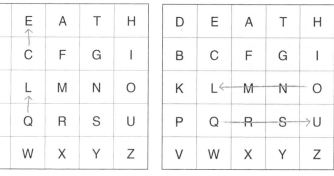

图⑦

D	E	A	T	H
B	C	F	G	I
K	L	M	N	O
P	Q	R	S	U
V	W	X	Y	Z

图⑥

D	E	A	T	H
B	C	F	G	I
K	L ← M	N ← O		
P	Q → R → S → U			
V	W	X	Y	Z

图⑨

D	E	A	T	H
B	C	F ← G ← I		
K	L	M	N	O
P	Q	R	S	U
V	W	X	Y	Z

图⑧

D ← E	A ← T	H		
B	C	F	G	I
K	L	M	N	O
P	Q	R	S	U
V	W	X	Y	Z

ad yw il lxle

ad to ci bo la

te mp le so fg

ol d

最后呢，要把 lxl 的 x 给去掉，因为在编译密码的时候，是"ll"两个字母一组，显然"ll"是没办法在矩阵里面找到对应字母的，所以我们将两个 l 分开，中间夹一个 x，才可以制作密码。因此，在解码的时候，看到两个叠字中夹杂 x 时，要去除 x。就可得到最后的版本。

la bo ul ay el

ad yw il l le

ad to ci bo la

te mp le so fg

ol d

将这串文字组合拆散后，可以得到原本的文字：

Laboulaye lady will lead to cibola temples of gold.（Laboulaye 女神将会领引到 cibola 黄金神殿。）

恭喜大家，解出来啦！可以去寻宝啦！

加密的话也很简单，反过来操作就好。将本文拆解为两个一组，如果有重叠就插入一个 x，如果最后不够两个字母，也补一个 x；不同行不同列找小矩阵，同行或同列就向右或向下找，

有空可以自己做密码串来玩一下。

既然这篇是密码特展，当然要留点密码给各位玩玩看啦！密码串如下，看看我想跟你说什么：

EC　QL　KN　AH　KN　KZ　CH　OR　QT　RO

这次的关键字就沿用 Death 吧！

快点猜猜我说的是什么吧！（解答在本页最末）

让你的电影更好看

在电影里，本·盖茨的祖先将 temple、gold 圈起来猜到要寻宝就被杀了。

事实上，就算祖先把答案告诉坏人也没用，因为这密码的设定本身就是错的！

怎么说呢？林肯在一八六五年被刺杀，也就是本·盖茨的祖先死掉的那年。但是在巴黎举着冰激凌的那位女神是在一八八九年才被建造起来，美国的自由女神像建成在一八八六年。所以……这个密码基本上就是指引大家去一个还没被建成的雕像找线索。

这些线索上很大的年代漏洞，是《国家宝藏》续集被骂得最严重的部分，相较起来，第一集的剧本就严谨多了。这也导致第三集的剧本，从二〇〇七年第二集上映后，至今都还在"难产"中。

尼古拉斯·凯奇在采访时说，因为剧组希望这次的剧本能够严谨，所以考察时间相当长，所以才让影迷等了这么久。

注释

①《罗马十二帝王传》为记述罗马帝国前十二位帝王史迹的书籍，由罗马帝国时期的历史学家苏维托尼乌斯（Suetonius Tranquillus）所著。

②《金甲虫》为一八四三年出刊的短篇小说，虽然故事短到可以用几行字就交代完全，但大大影响了当时的社会以及密码史。而小说的作者爱伦·坡更成了美国浪漫主义作家的代表，短篇小说的先驱、推理小说的始祖、科幻小说的催生者，甚至是密码学的影响者。

解答：WELCOMETOMOVIEMUSEUM，完整句子为 Welcome to movie museum.

扑克牌的
J、Q、K

与它们的电影

　　扑克牌是个有趣的玩意儿，简单的两种色彩、四种花色、十三个数字，却能够延伸出千变万化的玩法。有人为了它倾家荡产，也有人用它来推算运势，我们也会在过年时打牌来娱乐彼此。

　　扑克牌的使用我们再熟悉不过，但是，没有人知道是谁发明了扑克牌，又是谁将这个影响甚广的纸牌游戏带到世上。

　　其实扑克牌跟我们的生活息息相关，例如扑克牌分成两色——红色跟黑色，代表了白天与黑夜；四种花色分别代表春、夏、秋、冬四季；一种花色有十三张，全部共有五十二张牌，也就代表着一年有五十二个星期；将所有的点数加起来，一加

到十三是九十一点，全部就是三百六十四点，加上第一张鬼牌，就是一年有三百六十五天，再加上另一张鬼牌，则代表闰年三百六十六天。一切都是设定好的。

而且，你知道扑克牌上的头像，都有对应的人物吗？

四张 K 代表着四位君王，四张 Q 代表着四位皇后，四张 J 则代表着四位骑士。

在这篇，左撇子就要来介绍扑克牌上的秘密，我们以最常被使用的法式扑克牌为例，告诉你 K、Q、J 上的人头代表着谁，以及与它们相关的电影。

纸牌 K 与它们的电影

■ 黑桃 K——大卫王

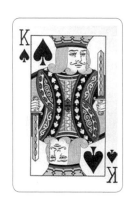

大卫王（David）是以色列历史中出色的君王之一，他儿子是《圣经》中最聪明的君王——所罗门王（King Solomon），都是《圣经》故事中有名的人物。

大卫是智勇双全的代表，小时候是个爱唱歌的牧羊人，他那些已经成年的哥哥们当时正在军中对抗强大的腓力斯丁人。

腓力斯丁人派出了巨人——歌利亚，由于他的身材高大威武，他在以色列人营外叫阵，没有人敢上来单挑。

刚好，小小年纪的大卫要帮家人送东西给哥哥们，看到这种状况就自告奋勇说要上阵。这小子因为盔甲太大而变得像小呆瓜一样，并且也不知道哪来的勇气，后来干脆连盔甲都不穿，给他的武器也不带了，就这样以牧羊人的打扮上阵。

上阵后，歌利亚看到这个矮小的家伙，也不禁笑了出来，就像是摔跤选手碰到小学生说要来单挑一样，歌利亚就让他几招，想不到一招就被杀了。

前面说大卫是个牧羊人，平常牧羊的时候除了唱歌外，也会驱赶狼群，这次也一样，平常练什么，上场就做什么。他捡起地上的石头，用布包了起来，拉住尾端在天空甩，在离心力的加速下，石头就被发射了出去，不偏不倚地命中歌利亚的太阳穴，巨人就这样子倒了……

这就是大卫战胜巨人歌利亚的故事，这故事告诉我们，就算欺负小鬼也要认真打，不然输了就出糗了。歌利亚在电影里时常被提到，大卫以"以小博大"被当作案例传颂，而哥利亚跟"龟兔赛跑"的兔子一样可怜。

勇敢的大卫之后成了以色列人的王，以色列国旗上的六芒星，就叫作大卫之星。我们在看纳粹题材的电影时，大家可以注意一下，纳粹就是用"大卫之星"来标记犹太人的。

说回大卫，这个智勇双全又爱唱歌的年轻人，也写了不少诗来赞美上帝，《圣经》里的诗篇就有他的诗。他也常常被叫到上一个国王扫罗的旁边，用竖琴伴奏唱歌给他听，所以代表着大卫的黑桃 K 时常会出现竖琴，只是我们常用的法国式扑克牌没有出现。

黑桃 K 的右手从很早的版本就不见了，其他王都有右手（梅花 K 是后来才不见的），不过大卫王本来就是左撇子，所以少了右手也没什么影响。

红心 K——查理大帝

查理大帝（Charlemagne）是神圣罗马帝国的开国皇帝，他在位时，将领土扩张至几乎整个西欧，被称为"欧洲之父"。

查理大帝本来是有胡子的，早期的红心 K 也有胡子。不过，

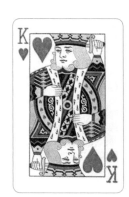

他现在是扑克牌上唯一一个没有胡子的 K，据说是当时刻样板的工匠失手将他的胡子去掉，结果这个样板流传至今。我们可以用有没有胡子分辨出他。

另外，查理大帝的图像是唯一将剑藏在头后的。

查理大帝虽是历史名人，不过出现在

电影中最有名的彩蛋，反而没有露脸。

《夺宝奇兵3之圣战奇兵》中，印第安纳·琼斯的爸爸亨利·琼斯以智取胜，赶鸟上天，击落敌军飞机之后，对着儿子说："我突然想到查理大帝说过，'让我的军队成为石头、树与天上的飞鸟'。"（I suddenly remembered my Charlemagne: Let my armies be the rocks and the trees and the birds in the sky.）

《夺宝奇兵3之圣战奇兵》

尽管这段话非常有名，不过没有证据显示查理大帝说过这句话。

方块K——恺撒

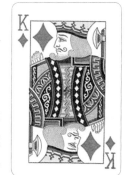

恺撒（Caesar）也是历史上知名的人物，是罗马时期杰出的军事家、政治家，其名言是："我来、我见、我征服。"

其实恺撒说起来并不是国王，因为他在称王前就被暗杀了。他在共和时期成了军事家与政治家，与庞培、克拉苏组成"前

三头同盟"，为罗马扩张领土。恺撒权力越来越大后，实行独裁，但在即将称帝前，被自己的好朋友刺杀了。这些典故常常被拿来作为电影或歌剧的题材。

虽然恺撒来不及称帝，不过他已经为继任者屋大维（Octavius）打好帝制的基础，被认为是罗马帝国第一任无冕帝王，所以大家还是称他为恺撒大帝。

恺撒跟大部分的独裁者一样，喜欢把自己的头像印在货币上。

耶稣在被问到赋税这个问题时，也讲过一句很有名的话"把恺撒的归给恺撒，把上帝的归给上帝"，这句话也常被用于电影台词。

例如《钢铁侠》的托尼·史塔克在电影的一开始，把刚拿到的奖杯直接丢给了赌场中装成恺撒模样的人员，说："把恺撒的归给恺撒。"

在扑克牌上面，恺撒是唯一一位被画成侧面的，也就是他

让你的电影更好看

这四位代表 K 的君王还有一个共通点——他们疑似都是左撇子。其中大卫是不是左撇子不确定，不过根据米开朗琪罗的大卫像，他是左手拿武器。在《圣经》记载的资料中，大卫王底下最精良的战士，通通都是左撇子！这真是奇妙的巧合。

为什么要选这四位君王作为 K 图像的代表呢？早期扑克牌的设计确实是没有统一，直到法国政府于一八一三年规定制造商要以这四人为标准图像，才留下了这项传统。

在钱币上的样子。另外，他的手是空的，其他国王都是执刀，只有恺撒背后有斧头。

恺撒除了是军事家之外，鲜少有人知道，其实他的文学造诣相当深厚，是当代有名的文学家。由于后来的人将他神格化，所以这些著作都已销毁，只留下他自己写的《高卢战记》（*Commentarii de Bello Gallico*）[①]。他也发明了恺撒密码，我们在前一篇文章中已提到。

恺撒曾经说过，他是因为看到某位国王在跟他同样年纪时，已经统一天下了，所以才开始奋发向上的。而那位国王就是代表梅花 K 的那位，让我们继续看下去。

梅花 K——亚历山大大帝

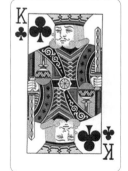

亚历山大大帝（Alexander the Great），是历史上擅长打仗的君王之一，在继承了父亲的王国后，只用十三年就打下了"当时的"全世界，领土涵盖欧、亚、非。当他统治天下时也才三十岁而已，不过他三十几岁就死了……

亚历山大很年轻就继位了，据说他的父亲还在世时，以前每攻下一块土地，他都

《亚历山大大帝》

会在那边吵："我爸都不留点土地让我征服吗？"这么好战就对了……

这样的题材当然会出现在电影里面，最有名的是科林·法瑞尔（Colin Farrell）和安吉丽娜·朱莉（Angelina Jolie）演的传记电影《亚历山大大帝》（*Alexander*）。

纸牌 Q 与它们的电影

接下来要介绍的四位皇后，通常有两个版本，左撇子同样采用的是比较有传统历史的法式扑克牌，选用的四位皇后是历史上比较有名的。

黑桃 Q——雅典娜

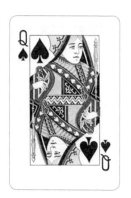

古希腊神话中的女神——雅典娜（Athena），相信大家一定不陌生，希腊的首都"雅典"，就是以她为名。

她也算是集很多能力于一身的女神，

是发明纺织、造房子、造船等的手工艺之神，还是智慧女神，同时又是战争神。

在特洛伊战争（Trojan war）中，雅典娜出力不少，阿喀琉斯的病是她治疗的，也是她吹气让赫克托耳射向阿喀琉斯的长枪偏掉。由于还有战争女神的身份，所以可以在扑克牌上看到武器，也是唯一一位有武器的 Q。

红心 Q——友第德

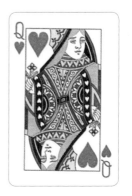

红心 Q 不是《爱丽丝梦游仙境》里的红心皇后，是《圣经》故事中的角色，英文是 Judith，不过这个名字的典故是圣经中犹太人的故事，要用希伯来文发音——友第德。

友第德在《圣经》的描述中是位勇敢的寡妇。在亚述大军入侵时，犹太男人们无力抵抗，反而是这位美丽的寡妇，想出策略并且勇敢执行。她用美色诱惑敌方主帅，进入了敌方主帅营帐，斩了主帅的头再逃出敌营，让失去主帅的敌方溃散。这是历史上第一个有文字记载的"美人计"。

这算是在犹太历史上一个有名的故事，不过许多人不知道有这段故事。

方块 Q——拉结

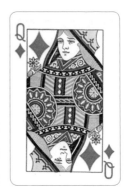

Rachael 是谁？念"瑞秋"吗？不，应该念"拉结"，因为这是希伯来语。

拉结也是一位《圣经》中的人物，她的老公雅各（Jacob）比较有名，对现在的以色列人来说很有地位。他与哥哥以扫（Esau）是《圣经》中很有名的一对兄弟。

兄弟这种关系，在《圣经·旧约》的时候都不太好，最早的谋杀案也是哥哥杀了弟弟，而以扫跟雅各这对兄弟也是为了长子名分撕破脸。然后雅各自己的孩子，兄弟间也是彼此厮杀……

"两国在你腹中，两族要从你身内分出。这族必强于那族，将来大的要服侍小的。"雅各的妈妈得到上帝给出的指示，特别是最后一句话，大的要服侍小的，这跟古代"长子最大"的惯例不同。因此，以扫与雅各这对兄弟的对决似乎在所难免。

以扫有一次打猎回来渴得要死，弟弟雅各用他煮的红豆汤跟他换长子名分，哥哥说："我都要死了，还要长子名分干什么？"就这样交换了长子名分。

口头上是一回事，实际上又是另一回事。

后来他们的父亲过世前，要给予长子最后的祝福，雅各把

自己装成哥哥的样子，靠着父亲眼睛不好，得到了最后的祝福，这让哥哥以扫非常生气，要杀雅各。

于是雅各开始了逃难的生活，逃到舅舅家去，却看中了貌美的小表妹。

对于舅舅来说，我家借你躲，你居然还要我女儿？这谁受得了。于是，他要求雅各为他工作七年才肯答应。雅各就真的这样在舅舅家当长工七年。

雅各工作了七年，舅舅把自己的两个女儿带来让雅各挑，姐姐长得不好看，妹妹是雅各喜欢的那个，舅舅问他要哪个？雅各当然诚实地选择了妹妹。于是舅舅说："因为你的诚实，

让你的电影更好看

《波西·杰克逊与神火之盗》是二〇一〇年上映的奇幻电影，剧本源自同名的青少年小说，诸位主角是各位大神的孩子，例如海神波赛冬、雅典娜、赫尔墨斯的孩子，也就是俗称的"神二代"。

在电影之中，雅典娜也出现过，设定上就如同希腊神话中一样，为技艺、艺术、战略、和平及智慧女神。

《波西·杰克逊与神火之盗》　《波西·杰克逊与魔兽之约》

这部电影的评价不是很好，让人惊讶的是，竟然还拍了续集《波西·杰克逊与魔兽之约》，在二〇一三年上映，票房依旧惨淡，终于让片商打消了拍三部曲的念头。

所以姐姐也交给你了。"

不过舅舅说的婚约其实是一场骗局。舅舅让雅各娶回家的是不好看的姐姐，理由是"没有妹妹先出嫁的道理"。舅舅这种不实"广告"真的太夸张，只是古代也没有法院，没得抗议。

于是，雅各就再默默地为舅舅工作七年。所幸，这次终于把心爱的表妹娶回家，也就是后来被放到方块 Q 上的拉结。

雅各跟两个妻子还有侍女们一共生了十二个儿子，这就成为以色列有名的十二支派。

其中雅各最爱的两个儿子约瑟和便雅悯都是拉结生的，结果因为太宠爱约瑟，害得他被嫉妒的哥哥们卖掉当奴隶。但是辗转之后，约瑟变成了埃及的宰相，这又是另一个故事了。

那雅各为什么重要呢？因为他在回去跟哥哥重修旧好的路上跟天使打架，打赢了就改名为"以色列"，在希伯来语的意思是"与天使搏斗者"。雅各，也就是以色列，就是现在以色列人的祖先。

那他的老婆拉结，就是以色列民族之母了。除此之外，本身没什么特别的。

梅花 Q——阿金尼

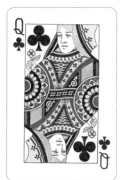

梅花 Q 的代表人物应该是虚构的。
据说是由拉丁文的"皇后"（Regina）重
组而成的。主要是纪念玫瑰（蔷薇）战争
的终结。

玫瑰战争主要是英国王权的内战，由
两家——兰开斯特家族（红玫瑰）和约克家族（白玫瑰）互相对
战长达三十年。

首先把这场战争美化为"玫瑰"战争的是莎士比亚，他在
《亨利六世》剧中用两家族的家徽当代表。

战争的结束以两家族的联姻画下句点，历史进入了"都铎
王朝"时代，据说梅花皇后手上拿着红白玫瑰，就是为了纪念
这场战争。

纸牌 J 与它们的电影

黑桃 J——霍格尔

霍格尔（Ogier the Dane，丹麦文是 Holger Danske），他

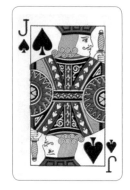

是法文长篇故事诗《武功歌》（*Chanson de geste*）中传颂的骑士，是传说中的英雄。他以查理大帝的骑士登场，也就是前面所讲的红心 K。

后来则有不同版本的故事。有丹麦的作家，依照法文的小说翻译，出版了一个版本，里面说到霍格尔本来是丹麦国王的儿子，在查理大帝攻打丹麦后，霍格尔被送到查理大帝那边当人质。

据说，霍格尔在当质子时依旧表现出王子的气度，得到相当高的支持，不过在一次事件中得罪查理大帝，又逃离了出去，并成了传说中的王，带领着当地居民对抗入侵者。又有传说，他最后回到了丹麦的城堡里永远地沉睡，若再发生危难，他将会再次举剑保卫人民。现在城堡还能看得到他的雕像。他的胡子长及地，手握着长剑沉睡。

黑桃 J 上的骑士，手执未出鞘的剑，或许就是霍格尔沉睡等待拔剑的模样吧。黑桃 J 上的骑士本来没有胡子，直到最近的版本才长出胡子来。

红心 J——拉海尔

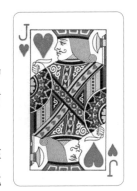

　　拉海尔（La Hire），原意为古法文中的"愤怒"，是圣女贞德底下的骑士，百年战争中法兰西王国的军事指挥官。

　　由于他是贞德的重要伙伴，所以在关于圣女贞德的电影里都有他的出现，比如一九四八年维克多·弗莱明（Victor Fleming）导演的版本、一九九九年吕克·贝松（Luc Besson）导演的版本，连游戏《帝国时代》中都有出现。

　　红心 J 其实最早拿着棍子，随着版本演变，手上变成拿着叶子，背后再附上斧头。拿着叶子或是羽毛，成了红心 J 的特色。

方块 J——赫克托耳

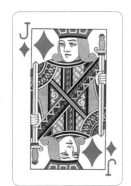

　　赫克托耳（Hector），是特洛伊的第一勇士，被称为"特洛伊的城墙"，有他在就可以保护特洛伊。

　　他可能是大家比较熟悉的一位 J 了，因为电影《特洛伊》中把这段故事拍出

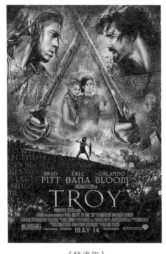

《特洛伊》

来了。

特洛伊的故事在史诗《伊利亚特》中的篇幅很长，描述的是一段由于女神互斗，导致人间大乱，产生的一场长达十年的战争。电影版取了片段精华，把故事改编成为一场战役，并且让赫克托耳成为一位悲剧英雄。

故事是这样的：

赫克托耳的小帅哥弟弟抢了"世界上最美的女人"海伦，因为她是别国国王的女人，所以引发了两国战争！

身为大王子的赫克托耳对自己弟弟的作为不能接受，公开反对二王子因为私事而使国家陷入危难。只是，特洛伊国王就是宠爱他的小儿子，不肯把海伦送回去，宁愿让自己的国民承受战争。当希腊大军压阵特洛伊时，赫克托耳毅然决然地挺身承担，率领特洛伊人对抗希腊大军，因为他是特洛伊的第一勇士。

另一方面，希腊的第一勇士——阿喀琉斯（Achilles），因为私事跟希腊的统帅吵了起来，结果这场战争要他去打仗的军令，阿喀琉斯通通已读不回。

不过，阿喀琉斯是女神之子，没人敢对他怎样。只是，希腊的战事就麻烦了，特洛伊完全攻不下，也没人打得过赫克托耳，希腊一方的军士死伤无数。

阿喀琉斯的好朋友帕特洛克罗斯（Patroclus）看不下去，

让你的电影更好看

"百年战争"是英格兰王国与法兰西王国两国之间的战争，时间长达一百一十六年，至今依旧是世上较长的战争之一。在这一百年中，确立了法国骑士精神的荣耀，讽刺的是百年之战的终结，也一同将骑士精神给埋葬了。

法国依靠着骑士抵御着英国的入侵，英国由于跨海出征他国，采用较多的雇佣兵，其中以长弓兵最为有名。

英国几次胜利后，改变了以往"骑兵胜步兵"的观念，骑兵地位不断下降。居于劣势的法国，在圣女贞德出现之后，才引发奇迹逆转劣势。虽然圣女贞德最后还是失败，并且被英格兰以异端、女巫之名判刑，最终以火刑收场。但是，这一把火激起了法国人的民族气势，最终百年战争以法国惨胜收场。这场战争让人民哭了百年，也造就了两国的新局势。

英国失去了大陆的领地，所以改往海上发展，也才有未来的海上强权日不落帝国。

《圣女贞德》是吕克·贝松导演于一九九九年拍摄的法国历史片，演员阵容也很强大，其中米拉·乔沃维奇（Milla Jovovich）与吕克·卢贝松在一九九五年的《第五元素》（*The Fifth Element*）后再次携手合作。两人在《第五元素》中获得了相当大的成功，名利双收之外，还坠入爱河，一九九七年两人结婚，却于电影上映同年离婚。

《圣女贞德》　　《第五元素》

于是偷偷穿着阿喀琉斯的装甲上阵，结果一下就被赫克托耳杀了。

这时阿喀琉斯生气了！

因为帕特洛克罗斯与阿喀琉斯的关系很好，好到让史学家们怀疑他们是不是恋人关系，因为个性暴躁的阿喀琉斯只对帕特洛克罗斯温柔，而且根据阿喀琉斯的遗愿，他们死后是合葬在一起的。

不管怎么样，本来拒绝出战的阿喀琉斯，气到冲到特洛伊城外不停地喊赫克托耳的名字，要求单挑！

激战之后，赫克托耳被阿喀琉斯杀死，阿喀琉斯还将他的尸体绑在战车上拖行，并且不给赫克托耳安葬，以宣泄他的怒火。直到后来特洛伊的国王亲自冒险与阿喀琉斯见面，才要回赫克托耳的尸体。

从电影故事看到这里，可能只觉得赫克托耳是个悲剧英雄，甚至是个冤大头，弟弟风流夺美人，责任由他扛，还被阿喀琉斯杀掉。但是，赫克托耳被称为"特洛伊的城墙"实在当之无愧。

因为从史诗的叙述来看，希腊的大军不只有希腊人而已，是"曾经追求过海伦的王子们"的国家都派兵来了！是联军啊！（这又是另一个故事了。）

赫克托耳领一国对抗联军，撑了将近十年。直到他死后，

特洛伊才被"特洛伊木马"攻陷屠城。

　　这就是值得尊敬的悲剧英雄，方块 J。

梅花 J——兰斯洛特

　　兰斯洛特（Lancelot）是亚瑟王的圆桌骑士之一，也是最有名最关键的圆桌骑士，成败都在于他。

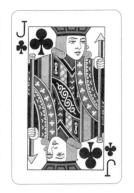

　　他深深受到亚瑟王的信任，并且获得了相当多的胜利。只是他也抢了亚瑟王的妻子——王后桂妮维亚，这段私情间接导致圆桌骑士的毁灭。

　　事情是这样的。

　　兰斯洛特私底下与王后恋爱，这段感情当然被其他骑士非议，于是兰斯洛特便与怀疑他们的骑士决斗，来捍卫王后的名声。但是，兰斯洛特一刀把对手的头劈开，引起了更多骑士的不满。

　　后来，亚瑟王的侄子莫德雷德（Mordred）与其他几名骑士偷偷潜入王后的宫中，抓到了正在幽会的兰斯洛特和王后，虽然兰斯洛特奋勇杀出一条生路，不过留下来的王后被亚瑟王宣判火刑。后来，兰斯洛特竟然又出现在刑场，把王后救走。

虽然兰斯洛特在王后身边进进出出，杀了不少骑士，也造成圆桌骑士的分裂，不过这都不是主因，主因在后续。

外遇的老婆被"英雄救美"，亚瑟王当然不能忍，决定调动人马与兰斯洛特决一死战！并把国内的大小事都交给刚刚提到的侄子莫德雷德。更想不到的事情来了，侄子竟然篡位了！他也想要把王后变成自己的王后！（所以他这么积极地去抓人根本就是眼红嘛。）

内忧外患的亚瑟王只好赶快回去攻打篡位的侄子，展开了被称为"卡姆兰战役"的战争，同时也是亚瑟王传说中的最后一场战争。这场战争两败俱伤，莫德雷德死亡，圆桌骑士几乎都丧命，亚瑟王本人也受到致命的重伤，将王者之剑交回给湖中女神后，消失于人间。

这就是兰斯洛特在亚瑟王神话中最重要的一个片段。

兰斯洛特出现在很多电影中，例如《亚瑟王》（*King Arthur*）中，克里夫·欧文（Clive Owen）饰演亚瑟王，凯拉·奈特莉（Keira Knightley）饰演王后桂妮维亚（Guinevere），艾恩·格拉法德（Ioan Gruffudd）饰演兰斯洛特。

《博物馆奇妙夜3》（*Night at the Museum: Secret of the Tomb*）到了伦敦的大英博物馆，当然也要把亚瑟王的元素加进去。

兰斯洛特在博物馆复活，还跟饰演亚瑟王的休·杰克曼斗

上了一段。（看过这篇的就知道为什么身为圆桌骑士的兰斯洛特，要跟亚瑟王吵架了。）

《王牌特工：特工学院》（*Kingsman*）中一开始出现的特工，就背负"兰斯洛特"之名，此称号也是后来主角们争抢的骑士名。

《博物馆奇妙夜 3》

早期的梅花 J，有些版本会在他的帽子上加上一根羽毛，随着时代演变，现在变成帽子上有一片叶子。

以上就是这次的长知识。除了通过扑克牌来认识这些人物之外，未来看电影时也可能用得到。最常被使用的可能是推理

电影。例如，死前讯息如果是放了张"方块 K"，可能代表自己的好友刺杀他。如果是"梅花 J"，可能是跟外遇有关。

希望未来有机会把这些知识运用到电影上。

注释

①《高卢战记》记述了恺撒从公元前五十八年到公元前五十二年在高卢作战的经过，全书共分八卷。

Law

法律

■ 有证据也关不了！让罪犯逍遥法外的"毒树之果理论"

■ 从《十二怒汉》《失控的陪审团》看陪审制的光明与黑暗

有证据
也关不了！

让罪犯逍遥法外的"毒树之果理论"

　　证据确凿，就真的能够定罪吗？许多好莱坞的法庭戏都会利用法理上的漏洞来创造峰回路转的剧情。其中"毒树之果理论"（fruit of the poisonous tree）是常用的法理之一。

　　大家先来望文生义一下，假设一棵树有毒，那么它长出来的果实是否也有毒？这样的果实，还适合被采收或取用吗？

　　这个概念运用到法律上，到底指的是什么状况？我国的法律规定是否适用这个法理？对当事人来说到底是利多还是弊多？

　　本篇就让左撇子来长长你的法律知识吧。

经典法律电影——《破绽》

在《破绽》（*Fracture*）中，安东尼·霍普金斯不只是站在监牢后冷冷地观看，还精心设计了一桩完美谋杀案，当中使用的手法让人印象深刻，也是本篇文章想探讨的主题，以下先简单介绍一下剧情：

特德·克劳福德（Ted Crawford）是个善于观察事物破绽的科学家，在得知自己的年轻妻子跟某个人质谈判专家搞外遇后，他默默地等待机会，而妻子与情夫都以为他不知情。某天夜晚，他终于对妻子的脑袋开了一枪，并设计了一个局，等待警察上门。

特德被逮捕后，也很干脆地承认自己确实向妻子开了枪，并且乖乖交出手上的枪，没有一点要反抗的意思。

由于命案现场封闭，凶器以及自白书都已经取得，这个看似罪证确凿的案子，交由瑞恩·高斯林饰演的检察官威利处理，作为他在跳槽前的最后一个案子。

审判前，警察还私底下提醒威利，他觉得这老头怪怪的，似乎隐瞒着什么，不过也说不上来哪里不对劲，威利则是不以为意，反正该拿到的证据都拿到了。

没想到看似百分之百会定罪的案子，就在开庭的瞬间被逆

转。特德公布，跟着警察来逮捕他的人质谈判专家，跟他的老婆有一腿。接着他引用法律上的毒树之果理论，让自己的自白不成立。甚至后来人们发现，所谓的凶器——也就是那把手枪，根本

让你的电影更好看

《破绽》导演为格里高利·霍布里特（Gregory Hoblit），前作《一级恐惧》（*Primal Fear*）与《哈特的战争》（*Hart's War*），对于法律也都有深入的探讨，被喻为他的"法律三部曲"。

《破绽》是二〇〇七年上映的电影，其中两位主角都是左撇子很欣赏的演员。其中一个当然就是影帝——安东尼·霍普金斯，任何悬疑片只要有他的加持，整个氛围就是不一样，其代表作《沉默的羔羊》（*The Silence of the Lambs*）可以说是经典中的经典。他在片中饰演的汉尼拔，俨然已成为智慧型连环杀人魔的典范。特有的深沉感，让所有观众都猜不透他的想法。

另一位主角是瑞恩·高斯林（Ryan Gosling），当时他已经从《恋恋笔记本》中得到大家的喜爱，后期又以《爱乐之城》（*La La Land*）、《银翼杀手2049》（*Blade Runner 2049*）再创巅峰，至今依旧帅气不减。

帅不是重点，重点是当时这么年轻的一个演员，竟然有机会跟资深影帝同台飙戏，在一段封闭而且采极近景的对手戏中，表现竟然毫不逊色，相当值得欣赏。

《破绽》　　　　《一级恐惧》　　　　《爱乐之城》　　　　《银翼杀手2049》

就没有开过枪……总之所有能成为证据的东西，都被特德一一毁灭了。一切都照着特德的设计在走，威利到底该怎么办呢？

毒树之果理论

请先试想这个状况：假设警察对犯人严刑拷打来逼供，犯人才愿意认罪，写下自白书，并且告诉警察凶器的藏匿地点，后来也确实找到了符合血迹比对的凶器，那这份自白书以及凶器，能不能视为证据呢？

根据毒树之果理论，答案是：都不能。

这个理论于一九二〇年美国的西尔沃索恩木材公司诉美国案（Silverthorne Lumber Co. v. U.S.）被首次提出，美国联邦特勤人员用非法手段取得当事人的账册，意图证明其有逃税之嫌，但最终获判无罪。

简单来说，如果你是靠"非法"手段取得第一个证据，那么通过此证据延伸出来的其他证据都不能算数，因为有毒的果树，长出来的果实也是有毒的。

我们看电影或电视剧常常看到，攻防双方会针对彼此的证据提出反驳。有人会就"合理性"来排除对方的证据，例如，在当下的时间和状况下，该证人理应是看不到凶手的，那么证人的供词当然就不足以采信。不过，最高竿的"大绝招"还是

毒树之果理论。

明知道凶手就是用这把刀当凶器，却因为毒树之果理论而被排除，成了一桩"没有凶器的凶杀案"。

大家一定觉得很奇怪，这有道理吗？就算逼供是不对的，但凶器比对结果是真的啊，应该被拿来当证据才对。就这点来说的确没错，不过换个角度想，这样的做法会衍生一些问题。

你想想，如果你是警察，内心早就认定对方有罪，也知道凶器可以算证据，那来逼供就好了啊！就算前面的自白书不算数也没用，只要压榨出后续的延伸证据，足以证明他就是凶手就可以啦！反正知道犯罪过程后，要找到证据也就不难了，那就不客气地打下去吧！但万一打错人怎么办？

另外，所谓的"非法"手段，也包括警察用窃取、胁迫等方式去取证，因为若是不这么限制，那以后警察不就可以随意监听任何人的电话？有罪的话就会被立马揭发，没罪的你当然没什么感觉，但你的隐私可就无所遁形了，那我们的自由、人权何在？为了防止这样的现象发生，毒树之果理论才应运而生。

毒树之果理论本是保护人民不会在受审时被用刑，可惜在这部电影中被特德拿来利用，成了消除证据的利器。

这样的理论在电影中看起来很酷，实际上是这样子吗？

英美法系 vs 大陆法系

在好莱坞的法庭电影中，我们常听到律师喊抗议，法官说抗议有效，接着转向陪审团说此段供词无效，请陪审团不要将此段供词列入证据。（就是叫你当作没看到。）

就像经典的电影——《十二怒汉》（*12 Angry Men*）一样，陪审团最后会在小房间中，重新拿"可成立"的证据来讨论，去判定被告到底有没有罪，如果有罪，法官才去裁决刑期。

以上都是"英美法系"，好莱坞电影是以美国背景为主，相信大家对这样的程序不陌生。如前面所提，英美比较在意人权问题，所以强调"程序"要正确，《破绽》中使用的理论就是在此框架下。

相对于"英美法系"，另一个派系的"大陆法系"，主要适用于欧洲大陆的国家。

大陆法系采用"发现真实主义"，即重点在于"找出事实真相"。在这样的前提下，开庭就是为了抽丝剥茧找出整件事情的真相，然后法官再判嫌疑人有罪或是无罪。

两种法系的不同之处，除了一个重视程序，一个重视真相外，还有另一个很明显的不同，那就是英美法系有陪审团制度。

陪审团制度有利有弊，优点是不怕法官被收买或是独断专

行、太过主观等。缺点是陪审团的成员可能会被影响，而且他们没受过什么法律培训，容易被间接证据干扰。

加上之前提及的种种，现在大家应该可以理解为什么会有毒树之果理论了。一来是为了保护个人合法权益，二来是陪审团通常不具有法律专长，需要法官来审查证据是否真的可作为证据。

让我们重新想一下好莱坞电影中的庭审流程。

我们会看到检察官提出物证、人证等，试图证明被告有罪，然后辩护律师则挡在被告前帮他推掉这些证据，在交互攻防下，

让你的电影更好看

《十二怒汉》可以说是法律片的经典，被誉为"最伟大的法庭片、辩证推理片"。

这部一九五七年的电影，绝大部分的场景都是在"陪审团室"。虽然是黑白的电影，但是完全不会让人觉得无聊，通过精妙的辩白对话，从最开始几乎是一面倒觉得"有罪"，慢慢扭转局势，不但揭露了更多客观的实证判断，也让每一位成员的个性显露出来。故事精彩万分，直到现在依旧是电影人，甚至是法律人，都一定会推荐的佳作。

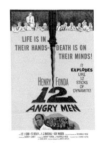

虽然有十二位陪审团成员这么多，但是节奏一点都不缓慢，通过他们彼此之间的互动，流畅地创造出十二人鲜明的个性。

电影的最后，有一幕如同舞台剧的走位安排，在画面上十分具有张力，同时也是剧本最大的亮点，此幕堪为影史上著名的一幕之一。

《十二怒汉》

有争议或是违反程序时就由法官来裁定陪审团要不要采纳。最后，从未被删去的证据中让陪审团判定有罪还是无罪。这个判定是要让所有陪审团人员"一致"通过的，然后法官知道被告有罪或无罪后，判定刑期以及胜诉、败诉。

电影中，特德把证据都毁灭了，陪审团只剩下毫无证据力的证据，最终也只能判他无罪了。

台湾地区的刑事诉讼法

电影是这样演，那台湾地区的实际状况是如何呢？

前面说英美法系重程序（严格来说，毒树之果理论以美国法为主，因为由美国案所生），大陆法系重事实真相。

台湾为大陆法系，没有陪审团制度，由法官来审判被告有罪或无罪。

不过，台湾地区的相关规定中也有英美法系的证据排除法。

所谓"刑事诉讼法"一百五十六条第一项：被告之自白，非出于强暴、胁迫、利诱、诈欺、疲劳讯问、违法羁押或其他不正之方法，且与事实相符者，得为证据。

简单来说，就是警察逮到人之后不能用电话簿隔着打人，也不能用"文明利器"——电击棒电人，都要照规矩来，不能用非正当手续取得证据，否则证据无效，以保护"清白"的当

事人。

所以，台湾地区的相关规定中是有证据排除法的，只是如前文所述，有时候关键的证据被排除后，就会产生无法"发现真相"的状况，导致罪犯逃脱，于是，在台湾地区的"刑事诉讼法"一百五十八条第四项又补充了：除法律另有规定外，实施刑事诉讼程序之公务员因违背法定程序取得之证据，其有无证据能力之认定，应审酌人权保障及公共利益之均衡维护。

英美、大陆两极端也开始渐渐调整，往中间靠拢，例如英美法对于毒树之果理论有一些例外，明确地规范哪些证据可用、哪些不可用，而非全权交由法官个人衡量。

例如以下四大例外：

独立来源（independent source）：该证据虽然受到污染，但它是在一个独立的、未受污染的来源被发现的，则证据成立。

必然发现（inevitable discovery）：即使证据的来源受污染，但该证物若通过合法途径，必然会被发现，那么证据也算数。

违法被消除的例外（purged taint exception）：非法行动和被污染的证据之间的因果关系链过于遥远。

善意例外（good-faith exception）：搜查令并非根据相当理由而有效，执法单位因为善意而执行的搜证。

即便如此，关于证据排除法，不管对哪个国家来说都是个值得讨论的议题，该怎么拿捏人权与公益，向来有诸多争议，

需要因地制宜，所以太过深奥的法律讨论就不在这里赘述了。

其实本篇主要是提醒各位，法律只会保护"懂它的人"。

法律是生硬又繁多的，一般人难以亲近，若能通过电影学法律知识，是不是有趣又有效率多了？

从《十二怒汉》
《失控的陪审团》

看陪审制的光明与黑暗

　　法律题材一直都是电影的常客，不论是正经讨论审判体制的《十二怒汉》《失控的陪审团》（*Runaway Jury*），或是议题相关的《好人寥寥》（*A Few Good Men*）、《魔鬼代言人》（The *Devil's Advocate*）、《守法公民》（*Law Abiding Citizen*），甚至是

《好人寥寥》

《魔鬼代言人》

《守法公民》

《法官老爹》

《大话王》

充满亲情感人的《法官老爹》（*The Judge*）、轻松喜剧《大话王》（*Liar Liar*）等，法理上的对决戏码，总是能发展出扣人心弦的好故事。（当然，你要想加上《九品芝麻官》也是可以的。）

在本篇文章中，左撇子要通过《十二怒汉》《失控的陪审团》这两部经典电影，来跟大家聊聊陪审团制度，让大家认识一下好莱坞电影中很常见的场景。

看完这篇，相信不但会让你的电影更好看，同时也能了解文化上的差异，以及陪审团制度的优缺点。

经典电影《十二怒汉》

先来聊聊《十二怒汉》吧。一名有前科的贫民窟少年，被

指控杀害自己的父亲，杂货店的老板也表示曾卖过弹簧刀（凶器）给少年，并且有两位目击证人出面指认。法官让陪审团（十二名成员）退庭商议，这十二人必须意见一致，才能决定当事人是有罪还是无罪。

"倘若你们可以提出合理的怀疑，证明被告无罪，基于合理怀疑，陪审团就应做出无罪认定；如果找不出合理怀疑，你们必须基于良知，判决被告有罪，你们的决定必须一致。"

由于所有人证、物证都对被告少年不利，加上会议室相当闷热，大家都想赶快投票少年"有罪"，结束这场会议。唯有八号陪审员认为当事人无罪。

八号陪审员努力地找寻不合理处，推翻那些看似铁证如山的证据，一步步扭转其他陪审员的看法，这一过程非常精彩。

陪审团常出现在法庭电影之中，但是大多数的电影都以律师与检察官之间的交锋为主，以陪审团本身为主的电影不多。毕竟从法律流程上来看，陪审团只能从现存的证据来判断有罪还是无罪，并不一定每次都能看到法庭上那些"证据排除""逻辑判断""反对"等精彩的答辩。

《十二怒汉》中之所以在陪审团中会有如此精彩的答辩，很可能是出身贫穷的被告根本负担不起昂贵的律师费，律师没什么发挥空间，而担任陪审员的主角，某部分取代了律师的功能，因此才有如此出色的答辩过程。

　　一九五七年的《十二怒汉》在全球影史上不断被翻拍致敬。一九九七年，好莱坞重拍了彩色版的《十二怒汉》，虽然评价也不错，不过相对比起来大家都还是推崇最经典的版本。

　　二〇〇七年，俄罗斯版的《十二怒汉》把场景搬到了俄罗斯，由俄罗斯导演尼基塔·米哈尔科夫（Nikita Mikhalkov）拍摄，而他也亲自出演陪审团主席的角色。电影暗示了人性与情感，以及俄罗斯的国家问题，因此得到了许多好评，并且得到奥斯卡最佳外语片奖的提名，知名度仅次于原版。之后更有中国版的《十二公民》，以及许多舞台剧，都以《十二怒汉》作为翻拍题材。

让你的电影更好看

　　为什么《十二怒汉》如此受推崇？因为它的表述形式极为简单，内涵却相当深厚。成功之处可归结为以下三点：

　　首先，这是部经典的法律片，但是几乎没有一般电影会有的法庭元素，从头到尾没有演"凶杀案"的始末，画面上也没有出现人证和物证。

　　其次，陪审员共有十二人，每人的个性都相当鲜明，也都有自己的中心思想，左右着投票的选择，充分显现出陪审团制度的"人为"问题。

　　最后，本片最精妙之处莫过于剧情短而简洁，但是高潮迭起。主角在面对被告几乎证据确凿的状况下，力抗其余十一位陪审员，不卑不亢，慢慢地说服、改变局势，带领众人推翻前面那些看似难以推翻的铁证。

　　看主角软硬兼施地为被告争取一个公平审判的机会，说服其他所有陪审员，是个非常痛快且感动的过程。每次翻案都是一个剧情的高潮，虽然全片没有使用任何特效，但却堪称"不可能的任务"法庭版，精彩度十足。

在讨论"陪审团成员间的思辨"这个议题时，《十二怒汉》就是经典。经典就是会不断被拿出来致敬，但它永远无法被超越。

经典电影《失控的陪审团》

二〇〇三年，《失控的陪审团》更是成功结合了"陪审团成员间的思辨"与"陪审团是不是会被操弄"这两个元素，更全面地探讨陪审团机制，另外还触及枪支议题、科技调查团队等，加上众星云集，是一部在爽度与深度都很值得推荐的电影。

电影把陪审团制度的运作流程讲得很详细，包括公民有"义务"接受征召，不得拒绝。为了让陪审团不受外部影响，法官可以隔离陪审团，禁止法官与陪审员私下碰面交流，等等。

更令人惊讶的是，"陪审团成员的挑选"本身就是技术对决，可以看到双方律师如何判断、删去对己方不利的陪审员。

《失控的陪审团》

比如说，陪审员的"信仰"或是"政党倾向"是否有利于被告，其他诸如不同年龄层、性别、体态的人，在心理学上的表现也会被拿来作为判断标准。甚至，有钱的辩方律师团队还会成立高科技团队，监控并分析成员的弱点，借以操弄陪审团的决议。

然而，这次有钱有势、无所不用其极的辩方团队踢到了铁板，电影中的主角们同样用心理学技巧来混入陪审团，维持了陪审团之间的正反平衡。

陪审团是不是真的有机会被操弄，是不是只要是人都会有弱点？在这部电影中都有相当多且深入的讨论。

让你的电影更好看

在此补充一下另外两部电影——《幕后裁决》（Trial by Jury）与《危险机密》（The Juror），两部电影的主角都是女性陪审员，案子的被告都是黑道大哥，黑道把主角的儿子拿来当筹码，威胁她们必须影响陪审团的审判结果。

老实说，两部电影的评价都一般，如果非要选一部推荐的话，可以先看《危险机密》，除了黛米·摩尔（Demi Moore）与亚历克·鲍德温（Alec Baldwin）同台飙戏之外，还有童星时期的约瑟夫·高登－莱维特（Joseph Gordon-Levitt），粉丝们可以一睹他当时的青涩模样。

《幕后裁决》　　　《危险机密》

现实中的陪审团制度

电影当然是演得比较有张力，陪审团制度到底在现实中如何，跟电影演的有什么差别，就是我们即将要探讨的部分。

陪审团可以说是对"恐龙法官"的制衡

这几年大家对于"恐龙法官"的判决有诸多质疑，很多判决结果都令人傻眼，让人觉得法院就是座"侏罗纪公园"。

为了不让法官根据个人好恶决定一切，许多人提议参考美国的陪审团制度，来平衡这样的现况。这是个值得讨论的面向，不过你可能不知道，其实美国也不是经常用陪审团制度。在美国采用陪审团来审的案子，比例上来说低于百分之十，而且不论是刑事还是民事案件，都有逐年下降的趋势。

根据美国司法部的数据，美国所有"重罪"中，采用陪审团制度的比例仅有百分之三。大部分的案子都不是采用陪审团制度，这点跟我们想象中的不一样。

至于陪审团制度使用的比例为什么会越来越低，可能有三个原因：

一、如前面《十二怒汉》所暗示的，陪审团通常都是一般人，并没有受过法学知识的专业培训，很可能受到外在媒体、自己生活经验所影响，不能客观判断证据，反而更容易以心证决定一个人的生死。

二、如同《失控的陪审团》，虽然电影是以夸张的方式呈现，但是，陪审团难道没有被操控的风险吗？

三、审理过于复杂与高成本。当陪审团陷入意见分歧，或是要被隔离数天时，审理的过程就会拉长，对于陪审团本身、被告请律师的成本都会拉高。这是最现实，也是主要的原因。

由于以上三点，增加了陪审团制度的成本与不确定性，导致律师们不愿意把生死大权交给陪审团决定，因此刑事案件往往会在开庭前，以"认罪协商"解决，而民事案件会以"庭外和解"处理。

陪审制也有其弊端

只要是制度，就有它的缺点。不可否认，陪审团制度有上述的麻烦存在。

即便如此，"陪审团制"与"职业法官制"也并不全然只能择一，可以混搭成"参审制"。我们来看看其他国家的案例：

日本在二〇〇九年重新实行的法官与市民共同裁决的"裁判员制度"，就类似参审制，三名法官、六名裁判员，共计九人来共同判决。审判的结果与美国陪审团制不同，不采用"全员一致"，而采用"多数决"。

也就是说，必须获得包括法官及裁判员在内的双方半数以上人员赞成。但是，这多数之中必须起码要有一位法官包括在内。（如果六位裁判员都赞成，但是三位法官反对，判决则无效。）

另外值得一提的是韩国，他们从二〇〇八年实施"国民参与裁判制"，也是融合了陪审制与参审制特点的一种制度，不过规则与日本不太一样。其他国家与地区也在摸索着是不是有其他方式可以来改进两种制度的缺点。

被诟病的"恐龙法官"

在这里也必须为法官们平反一下。

虽然大家常常在指责"恐龙法官"，觉得法官判决跟民意脱钩。其实，这句话同时也代表着人们的法学知识可能是不足的。

当不具备法学知识的民众来当法官，当判决必须反映民意，又会有新的问题产生。

在电视剧《我们与恶的距离》中，政府率先插队处决了争议很大的死刑犯，为杀人魔辩护的律师王赦（吴慷仁饰演）说：

"那为什么我们还要逮捕他，然后浪费两年开庭、调查什么的。我们抓到他的时候，就一人捅他一刀，把他捅死好了啊！"

同样的，《胜者即是正义2》（Legal High 2）中的律师帮惯犯辩护时，有一段令人省思的台词："如果民意可以决定一切，那就不需要这种拘泥于形式的建筑和郑重烦琐的手续，也不需要一脸傲慢的老头子和老太婆！但是，下判决的，绝不是国民的调查问卷，而是我国学识渊博的你们五

《胜者即是正义2》

位！请你们秉承作为司法顶尖人士的信念，进行判断……恳求你们！"

如果让没有任何法学基础的一般人做判决，会不会沦为问卷调查，那些没主见的人们会不会看风向做决定？你要将决定交给非专业的人吗？

著名的波士顿惨案

历史上也有案例，例如"波士顿惨案"（Boston Massacre）。这个案件发生在一七七〇年，还是在英国殖民地的波士顿国王街，当时的英军与民众发生了冲突，民众包围了几位英国士兵，并且对他们丢掷石块以及殴打，情急之下，英军士兵对群众开火，杀死五名平民，另有六人受伤。

当时的意见领袖们纷纷抗议，说这是英军对殖民地的血腥镇压，民意激愤。为英军辩护的人认为士兵不是恶意伤人，因此在审理期间就已经不断地被舆论攻击，称他受贿，而且也遭到人身的威胁。

审判拖了好几个月才展开，意外的是陪审团给出的答案，竟跟"民意"相反，英军指挥官获判无罪！

这件事情持续激化殖民地的民怨，也可以说是引起日后美国独立的原因之一。尽管如此，后世的法学家对于这个判决是赞誉有加的，审判是符合被告权利且公平的。

从奥斯卡看评审制度

我们再用电影圈的盛会"奥斯卡"来举例吧。

"奥斯卡"入围的片单太多，评审虽为美国电影艺术与科

学学院的会员，不过每个会员能进去的原因不同，并非所有评审都受过电影专业训练。评审们也不一定有空把每部电影都看完，很有可能只是跟着感觉走，结果颁出来的奖项往往是造势最多、呼声最高的电影，变成比财力和营销。

民意是可操作的。

如果将公平交给民意来决定，那国家还需要培育法学人才吗？这也违背了法治的初衷。

大家可以看看各国法院外面的正义女神像，都是一手拿着天秤，一手拿着宝剑，代表着要依照两种说法来公平判决，并对罪犯予以制裁。

特别注意的是，正义女神像是被"蒙眼"的，代表着法律应该是平等、客观、一视同仁，不受外在条件影响的。

这才是法治！

如果单靠民意来判决，那就等同是人治。

法治国家的珍贵，在于通过系统来做判决，不论是陪审制、职业法官制、参审制，都是其中的一种，而这些系统必须与时俱进，找出最适合当下的制度。

只要是制度都有它的漏洞。就像是《十二怒汉》里面的台词说的一样："不论在哪儿，只要碰到偏见，真相总是会被遮蔽。"（Wherever you run into it, prejudice always obscures the truth.）

而我们要做的，只能是尽量完善既有的制度，避免让偏见

遮蔽真相，尽量让公平正义实现，这是一条漫长无尽头的路，不过有更多的人理解法律知识，这个进步会比想象中更快来到。

希望这篇"看电影长知识"，能让大家更理解我们现有的各种制度，未来也有机会利用这些法律知识，并落实在生活上。

Economics

经济

:

■ 选 A 还是选 B？搞得我好乱啊！
秒懂电影中的"博弈论"

■ 看真实版"钢铁侠"如何用科技
改变世界

选A还是选B？
搞得我好乱啊！

秒懂电影中的"博弈论"

大家应该都听过"博弈论"吧！博弈关乎一连串的"选择"，而"选择"往往就是在考验人性——大到"要不要杀了这人"，小到"猜拳要出什么"，都会让人陷入选择的深渊。

人性的挣扎与抉择是最能引起人共鸣和兴趣的素材，因此电影也常会加入博弈论，让剧情更有看头。

麻烦的是，没人敢说自己真的"懂"博弈论，因为太烧脑了。

现在左撇子就要来深入浅出地讲一下博弈论，把最好懂、最实用的部分一次解释清楚，让你的电影更好看。

"博弈论"是什么

博弈论（Game Theory），又称"赛局理论"，就是在任何游戏或制度中，去思考每个个体的行为所造成的结果，并针对自己最有利的结果去做选择。

听起来好像很厉害，但其实古人早就在用这种方法思考了。"战争"不就像是一种博弈，而"兵法"不就是推敲最佳策略的一种做法吗？因此古代打仗的战略其实都算是博弈论的应用，这样讲大家就懂了。

历史上的经典实例——田忌赛马

例如《史记》中的"田忌赛马"。用现代大白话来说，就是"孙膑教田忌赌博"。

田忌与齐威王赛马，双方将马匹的战力分为上等、中等、下等，田忌总是派自己的上等马与对方的上等马对战，再派中等马与对方的中等马对战，以此类推，几场下来屡战屡败。原因是他忽略了一个事实——他的马匹每个等级都比齐威王弱，所以这样的上场顺序是注定赢不了的。

于是孙膑帮田忌想出了一个"必胜法"，先让田忌的下等马

去对战对方的上等马，输了没关系，再让他的上等马对战对方的中等马，中等马对战对方的下等马，结果三战两胜。手上的马匹战力不变，但只要调动出场顺序，就可改变最终的战果。

只是，这一切的前提都在于，孙膑已从对方过往的行为中推敲出对方的出牌顺序，才能用这招赢得赛马。要是对方不按常理出牌，随意调动出牌顺序，恐怕田忌就没这么容易赢了。如此一来也会有很多变化式要探讨。

猜拳也会用到博弈论

用生活中更简单的案例来想会更好理解，那就是——猜拳。每个人从小就在玩的，够简单，不用讲规则了吧。

你一定碰到过有人在猜拳时先告诉你："我出石头！"这种让你认为他在扰乱你的手段。不过，之后你就会开始思考：

一、如果他说的是实话，那你出布就可以赢了。

二、如果他说的是谎话，他为了要赢你，那他就会出剪刀来对上你的布。所以你出布可能会输。

在这两种状况下，你出布可能会赢，当然也可能会输。

但是，如果你出石头，状况一是平手，状况二是赢。在这个前提下，出石头是不是比出布好呢？

这可以说是最简单的博弈论，不过还不够完整。

讲到博弈论，就不能不提《美丽心灵》

二十世纪，数学家冯·诺依曼（Von Neumann），以博弈论去解释经济学，把两个人的博弈以数学的形式推广到多人，奠定现代博弈论的初步系统，被喻为"博弈论之父"。

诺依曼是二十世纪很重要的数学家，可以说是"天才公认的天才"，拥有超高的智商与记忆力，而且在各个领域都有重大的成就。

除了博弈论之外，诺依曼同时也是"曼哈顿计划"成员之一，与电影《模仿游戏》（*The Imitation Game*）中的图灵（Turing）一样，在计算机领域中有相当重要的地位。

尽管如此，大家还是对后来的数学家约翰·纳什（John Nash）更熟悉，因为他在博弈论中提出"纳什平衡"（Nash equilibrium）这个专有名词，而且他还以此得到诺贝尔经济学奖。他的传记电影《美丽心灵》也是非常经典。这件事情告诉我们，营销真的很重要，就算是"连

《模仿游戏》

天才都公认的天才"，名气还是远不及"凡人公认的天才"。

由于《美丽心灵》没怎么提到博弈论，所以下一段我们就用别的电影来说明吧。

《蝙蝠侠：黑暗骑士》中的博弈论

《蝙蝠侠：黑暗骑士》是诺兰导演的代表作之一，评分相当高。这个系列包含三部曲——《蝙蝠侠：侠影之谜》（*Batman Begins*）、《蝙蝠侠：黑暗骑士》《蝙蝠侠：黑暗骑士崛起》（*The Dark Knight Rises*），三部串在一起看会更好看，因为每一部都互相呼应。

左撇子个人觉得，每部蝙蝠侠都有自己的"心理学"主题。

《蝙蝠侠：侠影之谜》讲的是"恐惧"，韦恩如何克服心中的恐惧，将他害怕的蝙蝠变成了自己的符号；《蝙蝠侠：黑暗骑士》讲的是"选择"，电影中每个人都面临选择——女主角选择爱情、黑白骑士选择要不要自首、双面人的硬币选择、小丑的"船只"群体测验……

《蝙蝠侠：侠影之谜》

《蝙蝠侠：黑暗骑士崛起》讲的是"痛苦"，蝙蝠侠承受着丧失所爱的痛苦，反派承受着身体的痛苦，痛到要戴上呼吸口罩。

重点来了，《蝙蝠侠：黑暗骑士》在"选择"，在"如何选择"上可以呼应本文的"博弈论"，剧本也确实采用了博弈论的经典案例。

《蝙蝠侠：黑暗骑士崛起》

让你的电影更好看

"曼哈顿计划"可以说是二十世纪重要的计划之一，这个计划成了历史的转折点，同时让人类的科技史正式进入"原子时代"。

一九四一年，日本偷袭珍珠港后，美国对日宣战，同时密切关注同是轴心国的德国。

据传，纳粹当时已经开始研发核武器，为了抢先德国开发核武器，当时美国最有名的科学家都被聚集起来开发原子弹，这就是"曼哈顿计划"。

曼哈顿计划成功研发了原子弹，美国担心日本会顽强抵抗，就像《硫磺岛家书》中演的那样，战到最后一兵一卒。结果就是大家知道的，美军投下了名为"小男孩""胖子"的两颗原子弹，终结了人类史上的第二次世界大战。

▓ 挑战人性的船只实验

在《蝙蝠侠：黑暗骑士》中，有两艘渡船，一艘载满了普通老百姓，一艘则是由警卫押解的囚犯船，两艘船都被小丑装了炸弹。

麻烦的是，引爆自己船上炸弹的控制器都在另一艘船上。小丑通过广播跟大家说，只要先把对方的船炸了，自己就安全了。

此时两艘船上出现各种声音。

首先，民众那艘船有人开始吵着要赶快按下按钮，因为另一艘船上都是无恶不作的歹徒，他们才不像一般人会对做坏事犹豫不决，一定会先发制人按下开关。也有人说，那艘船上的重刑犯本来就该死，死了也不足为惜。

另一艘船的状况比较尴尬，因为拿着遥控器的是警卫。重刑犯也有人起哄要赶快按下按钮，并且有人虎视眈眈地想抢走警卫手中的遥控器。同时，如果对面的民众决定按下按钮，那无辜的警卫就得跟重刑犯们一起死。

要按下按钮吗？数千人的生命就这样被"你"给了结，代价可是很沉重的。

此时，民众船决定用多数决投票。另一边，眼见警卫不知所措地站在那边。一位体格壮硕的重刑犯伸手将遥控器抢了过去

说："把遥控器给我吧，我来做你几分钟前就应该做的事情。"

后来结果如何呢？到底谁会按下按钮？

囚徒困境与纳什平衡

小丑设的这个局，我们用博弈论的经典案例"囚徒困境"（Prisoner's dilemma）来分析，就会发现两者非常相似。

有两个嫌犯被警方抓到，由于罪证不足，所以警方分开囚禁两个嫌犯，分别对他们提出以下条件：

条件一：你坚持无罪，而同伴也坚持无罪，轻判半年。

条件二：你坚持无罪，而同伴承认犯罪，对方立即被释放，你的刑期十年。

条件三：你承认有罪，而同伴坚持无罪，你就立即被释放，对方刑期十年。

条件四：你承认有罪，而同伴也承认有罪，一起服刑五年。

我们综观全局，当然两位嫌犯都不认罪是最好的，总体的利益最高。不过，由于两个嫌犯被分开囚禁、分别问话，无法讨论、串供，所以当下嫌犯只能去猜想对方的答案。

因此，嫌犯的想法策略会是这样：

一、如果对方坚持无罪，背叛他是最好的选择，因为我就会被立即释放，不用被关。

二、如果对方背叛我，那我也得选择背叛，免得对方的刑期都算在我的头上，我要被关十年。

在这样的推理下，两位嫌犯都会选择"背叛"对方，承认有罪。双方的选择都是自己的最佳选择，导向出来一个最有可能发生的结果，这就被称为"纳什平衡"。

讲到这里，应该就看得出来"囚徒理论"与"船只实验"的相似性了吧。

同样是将两边分开，不能彼此沟通讨论。自己的选择，也同样会影响到对方以及整体的命运。所以《蝙蝠侠：黑暗骑士》是有运用到"博弈论"的。

不同的是，《蝙蝠侠：黑暗骑士》将囚徒的身份加入"道德上的落差"，增加了一些深度。

每个人都选择自认为最佳的选项，结果到头来，是大家一起吃亏。这就是小丑的阴谋，让每个人都陷入这个身不由己的局中。他说："疯狂就像是重力，你所要做的就是轻轻一推。"

小丑为什么这么有把握？因为他把所有人放到了"必然结果"的斜坡上。在这个斜坡上，大家一定会往结果最糟的那边滚动，而小丑就可以在一旁说风凉话："哼哼，这可都是你们自己决定的。"

在这场博弈中，两船的人都是受害者。真正的获益者其实

是"局外人"，例如警方、小丑。这就是小丑的王牌。

商场竞争也会应用到博弈论

更生活化的案例，是广告营销战，或者是削价竞争战。

如果 A、B 两家公司，一方买了很贵的电视广告，或是打了很大的折扣，另一方就得跟进，否则对方会因此壮大。

可惜的是，因为两公司都做了一样的事情，结果消费者根本无感。

到头来，两家公司都花了相当大的成本，却没有什么收获。真正的受益者，当然是博弈外的人，也就是一般消费者。

最佳的选择，最糟的结果

电影里的小丑设下的博弈，还增加了"报复""道德感"等附加条件，让剧情的走向更难捉摸。然而，最终小丑的计划不但失败，还被蝙蝠侠上了一堂道德课，在灾难中看到人性的光辉。

一定会有人说，小丑是败给了"主角光环""正能量""好莱坞一定要给的 Happy Ending（幸福的结局）公式"。

在这里，左撇子再来平反一下，不一定是这样的。

"囚徒困境"中，由于每个人都只考量到自己的最大利益，才会造成最糟的结果。

其实只要参局者再多想一些，就能避免这一切。可以是正面思维的"信任"，相信对方不会按下按钮；或是想想这样做的"代价"，你要夺走这么多的人命，值得吗？更可以是怕被惩罚的"后果"，爆炸后你会被社会舆论公审、会被人肉搜索，这可是很恐怖的。

不然大家就先跳船，总会没事吧。（好像也可以。）

相信用博弈论来分析船只实验，应该讲得够多了。但是，《蝙蝠侠：黑暗骑士》的博弈，可不只有船上的囚徒理论。

▓ 整部《蝙蝠侠：黑暗骑士》，都是小丑的"博弈教科书"

我们重新回想一下《蝙蝠侠：黑暗骑士》中的剧情，会发现小丑非常擅长"博弈论"。

在运送哈维·丹特（Harvey Dent）的时候，有一场街头对决。

骑着摩托车的蝙蝠侠冲向小丑，小丑嘴巴里念着："来啊来啊，打我啊。"然后就看到蝙蝠侠避开、摔车，然后晕过去。当时一定有人傻眼，看不懂这是在干什么。

其实这就是有名的"胆小鬼博弈"（The Game of Chicken）。

这个博弈在探讨，两个车手互相对撞，谁转弯避开就是懦夫，没避开的就是英雄。如果都没人愿意当懦夫，那对撞的代价就是互相伤害。

小丑难得把自己放入局中，不去当一定会赢的局外人，因为他知道自己最后还是会赢。因为蝙蝠侠有"不杀"的原则。

从前传《蝙蝠侠：侠影之谜》中就有交代，蝙蝠侠宁愿费尽一番功夫学武术、拼科技，就是不想杀人。那是他作为一位私裁者，在良知上的最后一座堡垒。因此，在这场胆小鬼博弈中，小丑已是立于不败之地了。

这段剧情用到胆小鬼博弈，加深了一些变化，再次强调蝙蝠侠的理念。

顺便复习一下，虽然不能称得上是博弈，但也算是一种两难选择，并且是很多人当时看错的部分。审问小丑的这段，小丑提出了两难问题，"高谭市的希望"哈维·丹特与"女主角"瑞秋，今晚你要救哪一个？

结果看起来是蝙蝠侠去拯救哈维·丹特，很多人以为蝙蝠侠怎么这么大义凛然，放弃女主角。不要这样想。其实蝙蝠侠听到两者的地址后，他是先冲去找瑞秋的，想不到的是，小丑故意把两者的地址"颠倒"，结果让所有人的期待都落空了。

这一段剧本巧妙的地方，在于你以为是道德两难，例如：女友跟妈妈你要怎么选择，众人的利益与私人的情爱你要选哪

个？结果根本就是被设局，导致蝙蝠侠痛不欲生、哈维·丹特则变成了双面人。

小丑设好了这个局，只要轻轻一推，结果就会照他想要的实现。

著名的海盗分金博弈

在介绍电影片段之前，必须先介绍这个特殊的博弈——海盗分金博弈（Pirate game）。

有五个海盗，用英文字母来代称好了，他们挖到了一箱宝藏，里面有一百个金币。身为海盗，当然不会平分的。所以海盗玩了个游戏来分配宝物。

一、海盗们依照顺序 A — B — C — D — E 来提议如何分配金币。

二、提议后，投票决定要不要采纳（平手的话也算采纳）。

三、失败的话，提议人要被丢到海里，换下一位提议。

照这个逻辑，你觉得金币会被怎么分配呢？

每个海盗是否会为了让其他四位都满意，而多给他们一些金币，以增加同意的票数呢？

其实，根据博弈论的分析，答案会完全颠覆你的想象。

"第一个提议的"可以把绝大部分的金币带走。出乎意料

吧！这道题要"逆着推"才能解。

假设只剩下 D、E 两人：D 可以把金币全都拿走。因为，D 提议金币分配为（100,0），E 当然会反对，但是 D 会同意，根据前面说"平手依旧是采纳"，这提案是会被通过的。所以，E 绝对不会希望只剩下两个人，因此他会希望 C 也留下来。

假设剩下 C、D、E 三人：C 可以带走九十九个金币。C 会提议（99,0,1）的分配法，因为对 E 来说，不答应的话待会儿就是零，所以他会答应，这样就是二比一（CE：D）。所以，D 绝对不会希望只剩下三个人，他会希望 B 也留下来。

假设剩下 B、C、D、E 四人：B 也可以带走九十九个金币。因为他只要提议（99,0,1,0）来争取 D 的同意，这样就是二比二（BD：CE），平手依旧是通过采纳。所以，C 跟 E 都不会希望这种状况出现，他们会希望有 A 在。

经过这样逆推，我们就可得出最令人傻眼的结果：

A 只要提议（98,0,1,0,1），就可以得到 A、C、E 三票过关，否则的话 C 和 E 就什么都拿不到。

当然，前提是这五个海盗都很聪明也很理性，然后听得懂 A 在讲什么。同时，还请大家先记住一个重点，就是后面四个海盗不能结盟，不然会有新的变化。

讲完这个故事，左撇子整理、分析一下重点：

一、成员要是理性的人，并且不能结盟。

二、通过博弈的规则分析，结果会让你出乎意料。

三、当你具备强大的说服力，并且通过劣势选择（只有零跟一可以选），就可以操控其他人的选择。

■ 《蝙蝠侠：黑暗骑士》中，小丑的最强计策

最后一点当然是说小丑。（文章布局了很久。）

讲到这里，你一定在想，这个博弈到底跟电影有什么关系？答案是，"海盗分金博弈"对应《蝙蝠侠：黑暗骑士》片头的"小丑抢银行案"。同样是五个戴小丑面具的劫匪，同样要分抢来的钱，同样有人被杀掉，同样是一个牵制一个。

屋顶上，E 破坏了银行的对外通知，然后被 D 杀掉。（两人面具都是红色。）

车子载着三个蓝面具的小丑 A、B、C，到了柜台控制场面，不过其中一位 C 已经被反击杀掉。

D 把金库打开后，戴蓝色面具的 B 走到他后面。B 得知"真正的小丑"要 D 把 E 杀掉，同样地，"真正的小丑"也对他讲过类似的话，然后 B 就把 D 杀掉。

由于 B 搞清楚"真正的小丑"在背后操盘，觉得待会儿小丑 A 会过来把他杀掉，所以他先发制人。

B 说："我打赌'真正的小丑'等我把钱装进袋子后，会要

你（小丑 A）把我杀掉。"

A 说："没有没有，我的任务是杀巴士司机。"

此时，一辆巴士突然撞进银行，撞死 B 后，巴士司机也真的被 A 杀掉。

最后才知道，原来 A 就是"真正的小丑"，随后他就把钱全都拿走了。

对照一下前面的"海盗分金博弈"，是不是有许多相似之处呢？一个牵制一个，所有人都陷入了圈套。

很多人会问，为什么这些小丑劫匪，明明知道要背叛他人，怎么没想到自己会被背叛？不觉得这样的安排很奇怪吗？

这里就再次呼应前面整理的重点：

一、五个人彼此无法同盟。从劫匪在车上的对话听出来，他们彼此都是第一次见面，只跟小丑聊过"分钱的游戏规则"。

二、规则变成"前面的要杀掉后面的"。

三、我们不知道小丑到底给了他们什么"选择"，但我们知道他的说服力很强。

前面我们说过，小丑擅长给人选择，连"正义的化身"哈维·丹特都能被他说动成为反派双面人，这说服力与设局力，就是他成为"最强反派"的原因之一。

小丑在医院的说辞足以代表这篇文章："只要掺入一些道德两难，打乱既有的秩序，每件事情都会一团乱。我就是混乱的

代言人。"（Introduce a little anarchy. Upset the established order, and everything becomes chaos. I'm an agent of chaos.）

他所做的，就是在既有的秩序上，创造一些让人混乱的选择，轻轻一推，然后等待结果发生。

A（真小丑）　B→C→D→E

虽然可能也会有人引用同样是小丑的名言：Why so serious? 不用这么认真啦！

不过，《蝙蝠侠：黑暗骑士》这部电影是值得一看再看的好片，通过"博弈论"，解析剧本的设计，更能看出小丑这个角色的深度。

看真实版
"钢铁侠"

如何用科技改变世界

埃隆·马斯克（Elon Musk）近年来知名度大增，俨然成为继史蒂夫·乔布斯（Steve Jobs）之后最有机会以科技改变世界的创业家。

左撇子最早发现这位当代的传奇，是在二〇〇八年上映的电影《钢铁侠》（Iron Man），你可能不知道，马斯克就是电影版钢铁侠的原型，而且《钢铁侠》前两集都出现过关于他的彩蛋。

他是电影钢铁侠诞生的功臣之一，也是真实生活中改变世界的推手，堪称"现实版钢铁侠"。现在

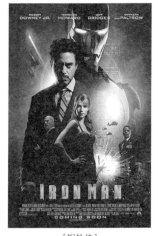

《钢铁侠》

就来"看电影长知识"，认识一下这个人物，以及他参与的电影吧。

钢铁侠的创作原型

一定有很多人会怀疑，钢铁侠漫画诞生时，马斯克根本还没出生呢，怎么会是钢铁侠的原型？

没错，漫画版的钢铁侠确实有自己的原型。

属于漫威旗下的漫画《钢铁侠》于一九六三年诞生，依照漫画创作者，同时也是一定会出现在漫威英雄电影当彩蛋的斯坦·李（Stan Lee）

霍华德·休斯

老先生所说，当时钢铁侠，也就是科技富豪托尼·史塔克（Tony Stark）的角色原型，是参考"二十世纪美国最有钱的科技富豪"——霍华德·休斯（Howard Hughes）。

霍华德·休斯的父亲是休斯工具公司的创办者，他发明了钻探石油的双锥旋转钻头。

霍华德·休斯的双亲在他十几岁时相继过世，继承父亲的遗产后，他就已经是当时的富豪之一。

因为兴趣，他成了飞行员，同时也是自己公司的航空工程师，自己设计了几款飞机，创下飞行的世界纪录。同时他也进军电影圈，拍了几部电影都得到商业上的成功，并且都有入围奥斯卡或是得奖。

当导演之余，他的感情生活也很精彩，是个著名的花花公子。与他交往过的知名女性有：凯瑟琳·赫本（Katharine Hepbur）、贝蒂·戴维斯（Bette Davis）、吉恩·蒂尔尼（Gene Tierney）……都是奥斯卡的常客，其中凯瑟琳·赫本是唯一一位能四度摘下奥斯卡影后奖的女星，与奥黛丽·赫本都是影史知名的"赫本"。

莱昂纳多主演的传记电影《飞行家》（The Aviator），就是在讲述休斯热爱飞行、电影，并且砸大钱拍飞机电影的疯狂作为，以及他晚年越来越严重的洁癖和强迫症。

"漫威之父"斯坦·李是这么说的："霍华德·休斯是我们这个时代中多姿多彩的人物之一。他是位发明家、冒险家、亿万富翁、花花公子，还是个疯子。"这句话被拿来放在电影《复仇者

《飞行家》

联盟》中当彩蛋。

美国队长与钢铁侠吵架斗嘴时，队长说："没有了盔甲，你还剩下什么？"

钢铁侠立刻回："我还是天才、亿万富翁、花花公子、慈善家。"

基本上扣掉"疯子"这项特质，史塔克俨然就是霍华德·休斯。（虽然史塔克也没多正常。）

霍华德·休斯确实影响了整个钢铁侠世界观的设定，连史塔克的爸爸也取名为霍华德·史塔克（Howard Stark）。

讲到这里，我们已知道漫画钢铁侠的原型了，但是为什么又说马斯克才是电影钢铁侠的原型呢？

毕竟，漫画参考的霍华德·休斯是二十世纪的人了，我们不知道的是"现代的"科技富豪的生活与思维是怎么样。或许他的"花花公子"已经过气了，又或许是漫画版史塔克的所作所为已不符合当代创业家思维。

现代版钢铁侠——埃隆·马斯克

为了《钢铁侠》中的工厂片段，导演乔恩·费儒（Jon Favreau）和小罗伯特·唐尼当时走访过霍华德·休斯的工厂，一九三二年创立的"休斯飞机公司"（Hughes Aircraft），这里

曾经造过无数飞机、直升机，甚至连飞弹都制造过，是美国空军的飞弹供应商之一，确实有史塔克工业的影子在。

尽管如此，随着时代演变，这家公司在一九八五年已被通用汽车（GM）并购了。休斯飞机公司在南加州的工厂，现在已变成电影公司"梦工厂"的使用地。

时代不同，风格就不同。

就像是美国队长和钢铁侠，这两个美国主义的代表风格完全相反。美国队长拿盾牌、讲求努力与团队意识，钢铁侠则拥有强大火力、强调以才能与实力至上的个人主义。

事过境迁，这是让导演乔恩·费儒烦恼的一个重点：要如何拍出"现代版"的托尼·史塔克。

"有钱人想的跟你不一样"，这不是我们一般人用想就能揣摩的。梦想家的创意你可能听过，但是创业家提出来的想法与实践力你不一定做得到。有钱人的生活很常见，但是身价几亿的富豪生活，又会是怎样的呢？这让导演头痛不已。此时，小罗伯特·唐尼向导演提议："我们必须去见埃隆·马斯克。"

二〇〇七年三月，他们前往位于加州的 SpaceX 总部参观。小罗伯特·唐尼后来说道："我通常很难被吓到，但是这个地方和这个人真的让我大开眼界。"

这个人当然就是马斯克，当天马斯克亲自带着小罗伯特·唐

尼与导演参观 SpaceX，还一起吃了顿午餐。

在跟马斯克见面之后，他们确定了三件事情：

一、先前他们以休斯飞机公司为参考的工厂设定依旧可以使用，这与 SpaceX 总部很类似。

二、史塔克家里的车库，一定要放一辆马斯克开发的电动车特斯拉（Tesla）。

三、马斯克是那种可以跟史塔克一起出去玩、一起聚会的人。

这三件事分别确立了史塔克的角色个性、工厂与背景。

由乔恩·费儒导演的两部电影《钢铁侠》《钢铁侠 2》都可以看到有关马斯克的彩蛋。（《钢铁侠 3》换导演了。）

除此之外，当马斯克于二〇一〇年登上《时代周刊》的百大影响力人物时，他的介绍文就是由乔恩·费儒所撰写的。

到底为什么马斯克可以是现代钢铁侠的原型，又做了什么使他可以登上杂志，就是我接下来要细细分享的了。

▪ 横跨三领域的钢铁侠

马斯克和史塔克都是学理工出身的，钢铁侠是麻省理工学院毕业，但是马斯克也不遑多让，他除了获得物理学学士的学位之外，同时还获得了沃顿商学院的经济学学士学位。（是谈

判课很有名的沃顿商学院。）

本来他要在斯坦福进攻博士学位，不过仅仅待了两天他就辍学了，因为他已经找到终生的职志，并且可能在几年内"改变世界"。

如果说乔布斯改变了人们娱乐生活的习惯，那马斯克改变的生活样貌则更多、更广，甚至是人类的未来。

听过马斯克所做过的事情后，你会讶异他怎么可以做这么多事。因为他所跨的领域是"网际网络""干净能源"，以及"航空航天科技"。

这是三个截然不同的领域。

由线上第三方支付起家的科技新贵

在网际网络正火热、急速发展而且资源正多的时代，马斯克选择了一个最为可行的领域。他在二〇〇二年创的 X.com，做的是"提供金融服务和线上支付"的服务，听起来很复杂，但是你可能已经使用过了，因为一年后这家公司与另一家相似的公司合并，新公司就叫作 Paypal。

古代要做远端交易，为了方便所以诞生了公平的第三方，叫作票号、支票、银行、货币。Paypal 所做的就是因应网络交易，成立的第三方交易平台。

这件事现在听起来很正常，但是马斯克早了好几年看到这项改变的需求。Paypal后来以十五亿美金卖给eBay时，他拥有百分之十一的股份。

此时他已经是一个很有钱的科技富豪了。当马斯克已经有成本低、获利高的事业后，所有人都不懂他为什么要冒险切入航天事业。那是个高成本又获利低的事业，跟网络创业完全相反。更重要的是，最大的竞争者是NASA。一个有国家财政输入，又有国家顶级的人才招募作为后盾的NASA，你要跟它斗？

创新不断的航空航天科技

之后马斯克成立了SpaceX，身兼该公司的执行长和火箭设计工程师。经过多年努力、走过金融危机，于二〇一〇年首次发射火箭成功，成为第四个有能力发射、回收卫星的组织。地球上拥有相同技术的组织只有美国、俄罗斯以及中国，并且都是国家级的组织才有资格执行，而他们却是第一个"民间组织"能发射、回收火箭的。

如果只有技术并不特别，特别的是他们的创新想法。他们做的火箭是可以重复使用的火箭。马斯克曾说过："如果你掌握了一个商机无限的航线，但每次出发都得消耗一艘船，这样

的生意合理吗？"

二〇一六年，SpaceX 创造历史，成功让发射出去的火箭安全降落到海上的落地目标。

这点的特别之处在于，通常我们看电影中的火箭回归，都是以坠落烧毁殆尽的模样登场，例如：《星际穿越》（*Interstellar*）、《地心引力》（*Gravity*）以及其他族繁不及备载的案例。火箭回归的画面都是很危急的模样，太空人都要先承受突破大气层时的燃烧、摇晃，祈祷降落伞顺利打开，然后坠落海中等待救援。没看过火箭还会"自动导航"把自己停好的⋯⋯这改写了历史，也可能会改写往后电影的画面。

《星际穿越》

《地心引力》

二〇一八年，SpaceX 再创纪录，首次将"二手"火箭再次发射，成功送到外太空执行任务。这次的任务，宣告着火箭重复使用的时代即将到来，根据实际操演，初估未来火箭的发射成本起码降低百分之三十。

当然，随着技术的进步，火箭发射成本也逐渐降低，使用频率提高，又会正向循环，使发射成本降到更低。

或许有一天，人类历史真的跟星际争霸战一样，进入跨星球迁徙时代，那改变历史的那位应该就是马斯克。

马斯克总是看得到改变的契机，又有实践梦想的力量。

附带一提，《钢铁侠 2》里的汉马工业的工厂，其实就是 SpaceX 的厂房，由于是部分空间开放拍摄，画面中拍到的员工，是真的在里头工作的人员。

结合节能与帅气的特斯拉汽车

在节能科技领域中，马斯克首先推出电动车。他投资成立了特斯拉汽车公司，并接手执行长一职。

电动车在当年是个没人想碰的领域，理由太多了：跑不快、充电麻烦、很丑、马力比不上加汽油的汽车等。这些都已被特斯拉一一克服了。

特斯拉电动车的速度、加速度等，都可以称得上是超级跑

车的等级了，也有帅气优美的赛车外形。

在电影《钢铁侠》中，史塔克家的车库就摆着一辆特斯拉的原型车。会放原型车，是因为《钢铁侠》上映时，特斯拉的车子 Tesla Roadster 还没正式公布发售。

二〇一三年，马斯克为特斯拉发布最新的技术成果，他们颠覆了以往"电动车要充电，比汽车麻烦"的想法，只需九十秒，就能充足一辆车的电力。他的远见以及实践力值得学习。

当年，在所有人都不想做电动车的时候，他的想法是：

一、"电力"是免不了的需求，因为我们会一直用到电，也会想尽办法发电，但是石油却无法制造。

二、电动车的效率一定比汽车效率高，因为汽油转换动力的效率太低了。

跟前文一样，突破的想法是简单的，但是真的有能力做出来，又有毅力等待成果到来，没有几个人做得到。

更让人惊讶的是，特斯拉不止突破了一般电动车的缺陷，还更进一步改变世界。电影《我，机器人》（I, Robot）中，威尔·史密斯（Will Smith）身处的世界是有无人驾驶车的，双手一放，就能让车子自动驾驶。

这在科幻电影中很常见，但是我们的技术何时才跟得上？我们的世界才敢放心让无人驾驶车上路？

二〇一六年底，特斯拉展示了它的无人车技术，并且直接在道路上试驾。结果几乎是没什么瑕疵了，连路边的路障、慢跑中的行人都能被感测到。

交通的历史即将迈入无人电动车时代，这不是电影，是现实中的改变。

除了电动车，马斯克最近也开始打造"太阳能城市"，将特斯拉所拥有的电池技术用于太阳能建材，降低城市对火力与核能发电的依赖度。

不管是电动车还是太阳能，他的出发点都是为社会做出改变，而改变的起点就是减缓温室效应带来的全球暖化。

爱在电影中掺一脚的大亨

除了三大领域的创业之外，马斯克倒是很关注好莱坞的，可能因为公司就在加州吧！马斯克热爱参与电影、电视剧的制作，而且还都是很有名的作品（也算是会挑片吧），接下来我们就来聊聊他出现在哪些电影之中。

前文提到，有了他的协助，让《钢铁侠》得以了解当代科技富豪的样貌。所以钢铁侠的车库里就摆了他的电动车原型。

为了感谢马斯克对《钢铁侠》的贡献，小罗伯特·唐尼和导演在《钢铁侠2》上映前的宣传活动都提到过他，甚至还邀他

于《钢铁侠2》掺一脚作为彩蛋，史塔克在赛车前特地跟马斯克打招呼，马斯克在里面饰演的角色是——马斯克。

马斯克在热门影集《生活大爆炸》（*The Big Bang Theory*）第九季中也出现过，当天是感恩节，他突然现身餐厅当义工洗碗，吓坏一旁的宅男工程师霍华德·沃洛维茨（Howard Wolowitz），因为旁边就是这位航空航天界的神。

另外他也为《辛普森一家》（*The Simpsons*）和《南方公园》（*South Park*）配过音，并于二〇一六年再次客串电影《为

让你的电影更好看

《我，机器人》（*I, Robot*）是威尔·史密斯（Will Smith）的代表作之一，讲述在未来世界中，机器人已发展完全，人类生活各层面都仰赖机器人的帮助，却隐藏着一些隐忧，算是反乌托邦的动作科幻片。

剧本改编自知名科幻小说家艾萨克·阿西莫夫（Isaac Asimov）的同名短篇小说。

故事最核心的就是使用了艾萨克·阿西莫夫的"机器人三定律"：

第一定律：机器人不得伤害人类，或坐视人类受到伤害。

第二定律：机器人必须服从人类命令，当该命令与第一定律冲突时例外。

第三定律：机器人在不违反第一、第二定律的情况下要尽可能保护自己。

这环环相扣的三定律，除了是电影中最主要讨论的议题，也具有一定的现实意义，是科幻迷必备的基本知识。

《我，机器人》

什么是他》（*Why Him?*），依旧饰演他自己。

不过，他与好莱坞的关系中，应该以他自己的感情最融入好莱坞，因为他的前女友是好莱坞美女——艾梅柏·希尔德（Amber Heard）。

"钢铁侠"也是会经历事业危机的

尽管这几年，马斯克的成功不断被放大称颂，不过，成功的背后还是有不少风险的，只是没有被报道出来而已。

撇开他离婚三次的家庭问题，他的事业也是好几次处在危机边缘。

他曾说过，特斯拉与 SpaceX 都曾经差点被收购。SpaceX 在第三次发射失败时，他们几乎没有足够的资源去发射第四次，而且如果又失败了，很可能就落幕了。

只是幸运的是，第四次成功了。

即便如此，他们的资源也几乎烧光了。很多人不相信，怎么可能这么危险，何况他是身家好几亿的富翁。但这可是太空事业啊！马斯克说他把之前的成功都投注在这上面，很多人不知道，早期绝大部分的资金都是他投入的。

钢铁侠能改变世界，我们也可以！

那为什么要冒上这么大的风险，押上身家财产以及名声，去挑战这么多跨领域的未来事业呢？

马斯克是这么说的：

"我可以在一旁看事情发生，也可以参与其中。

"我喜欢参与改变世界的事情。"

跟我们看着钢铁侠电影长大一样，马斯克在采访中提到，自己是看漫画长大的，他觉得自己从中受到许多启发。

漫画中的英雄人物都在改变世界，只是有些人穿着紧身衣，有些人穿着钢铁衣。而马斯克用自己的方式，改变世界。

那我们能做什么呢？　我们看过了这么多英雄电影，也在这

让你的电影更好看

艾梅柏·希尔德多次被列入杂志百大性感女性名单，在电影《丹麦女孩》（*The Danish Girl*）中演出时，比女主角以及"后来变成女主角"的男主角更为亮眼、漂亮。

她在二〇一一年担任《莱姆酒日记》（*The Rum Diary*）的女主角时，与约翰尼·德普（Johnny Depp）擦出火花，竟然让"大家的男神"放弃了交往十多年的女友，并且迅速在二〇一三年的平安夜订婚，但于二〇一五年以离婚告终。

《丹麦女孩》

《莱姆酒日记》

篇中复习了当代钢铁侠的故事。我们没有英雄的超能力，也没有那样的才能、技术或是时间和资金去开发"洁净能源"。但是对于改变世界，我们还是有能做的事情的。

找一件你衷心想改变的事情，然后去参与其中吧。唯有通过这样的过程，你才会渐渐地得到改变世界的力量。

或许你会说，那是因为马斯克有钱才可以这样做，光是变有钱就很辛苦了。首先，你怎么会觉得自己可以变得跟他一样有钱？

即使你努力不懈达到了跟他一样富有的程度，别忘了，《钢铁侠》里的一句话："你是个拥有一切，但是又一无所有的人。"（You're a man who has everything... and nothing.）别让自己成为一个穷到只剩钱的人。

改变世界不需要多强大，做自己力所能及的事情就好，然后你会在这过程中发现自己具备改变世界的超能力。期待与各位一起，面对人类史上即将到来的"第四次变革"。

最神秘的
隐藏符号！

历史上三大骑士团与它们的电影

　　我对于骑士团的好奇，始于《国家宝藏》这部电影。骑士团这富有传奇又具神秘色彩的组织，到底在历史上扮演什么角色，又有多少足以被后人述说的故事？电影中的描述，又有哪些为真，哪些是虚构？

　　本篇就来好好介绍这个组织，相信看完后，各位就可一次学到"历史三大骑士团""十字军东征""共济会""黑色星期五"等相关知识，让你的电影更好看！

各种骑士团的不同面貌

《圣战骑士》（*A Knight's Tale*）是已故演员希斯·莱杰（Heath Ledger）的代表作，这部电影描述平民如何在当时以非贵族的身份努力成为骑士，特别之处在于用了相当多"摇滚歌曲"与中世纪的角色互动。这是左撇子个人很爱、很推荐的一部电影，片中交代了人们对于骑士的憧憬。但"骑士"和"骑士团"是有区别的。

《圣战骑士》这部描述中世纪的电影，用了大量的经典摇滚歌曲作配乐。电影的头尾，用了皇后乐队的《我们将震撼你》（*We Will Rock You*）、《我们是冠军》（*We Are the Champions*），其中《我们将震撼你》这首歌，如同电影《波西米亚狂想曲》（*Bohemian Rhapsody*）中所提到，是皇后乐队希望听众跟他们一起"用脚打拍子"，在电影《圣战骑士》中也让中世纪的人们跟着这首歌打拍子，作为开场。

希斯·莱杰在练习时，放的歌是有点打击乐的《漂泊车手》（*Low Rider*）；跳舞时他们跟着音乐跳的歌是大卫·鲍伊（David Bowie）的《黄金时代》（*Golden Years*）。导演选了相当多现代歌曲来与中世纪的人们互动，非常有趣。

《圣战骑士》

"骑士"与"骑士团"的差别

骑士需要具备贵族身份，骑士团则不用。骑士团最初成立的目的也与骑士完全不同。最早的骑士团，其任务是"保护朝圣者"。

话说在"十字军第一次东征"后，欧洲的基督教势力大为扩张，他们从穆斯林手中夺回了"圣地"耶路撒冷（Jerusalem），据传当初耶稣在此地被钉十字架，成为现在最广为人知的符号之一。

问题是，这个圣地同时也是伊斯兰教与犹太教的圣地。

对伊斯兰人来说，这是穆罕默德行神迹"夜行登霄"[①]的地方，还在这里盖了两个清真寺。

在犹太人的世界里，犹太人的圣殿被罗马人打到只剩下一片墙，当时基督教偶尔开放圣殿让犹太人回来，在这座墙前面哭一哭，所以叫"哭墙"。

偏偏欧洲人千里迢迢东征拿下了耶路撒冷，自己人要朝圣也是要千里迢迢赶过去。这个千里迢迢的"千里"，绝对不是夸大，从法国到耶路撒冷还真的要走四千多千米！

在这四千多千米的朝圣之路上，不免有歹徒劫匪，也有所谓的异教徒"恐怖攻击"。为了保护圣地，也为了保护朝圣者，于是骑士团纷纷成立。其中最大的两个骑士团就是"圣殿骑士团"与"医院骑士团"。

　　圣殿骑士团最开始就是以耶路撒冷中的"圣殿山"（Temple Mount）为据点，所以命名为"圣殿骑士团"。

　　医院骑士团则是要保护耶路撒冷里面的医疗设施，所以命名为"医院骑士团"。

　　虽然这两大骑士团的初衷都只是保护朝圣者，但是渐渐地势力越来越庞大，演变为军事组织，甚至成了在耶路撒冷城内，左右国王政策的两大势力，两个骑士团分别与不同的贵族结盟，成为彼此互斗的派系。

　　圣殿与医院的骑士团之争，也间接导致了"第三次十字军东征"的惨败与耶路撒冷的再次沦陷。在电影《天国王朝》（*Kingdom of Heaven*）中隐约带有这个背景，没有明讲，但是看过这篇文章你就知道了。

《天国王朝》

接着我们来看看三大骑士团：圣殿、医院、条顿的各自发展，了解一下它们的特色与差异，并且知道它们到底出现在哪些电影中，又影响了哪些文化。

历史三大骑士团之首圣殿骑士团

每个骑士团都有自己的装扮，圣殿骑士团以"白底红十字"最为知名，同时也可能是最为人所知的骑士团。

因为太多作品引用"圣殿骑士团"来当故事主线，只要提到十字军东征的年代，提到"宝藏""圣杯""圣物"等关键字，几乎都会说是圣殿骑士团保护、保存起来的。

但圣殿骑士在电影中的形象与评价也是两极的。在《国家宝藏》《夺宝奇兵》（*Indiana Jones*）、《达·芬奇密码》等电影中他们是有使命感、保护圣物的骑士；而在《天国王朝》《刺客信条》（*Assassin's Creed*）等电影中，他们又成为带有阴谋的

《国家宝藏》

《刺客信条》

神秘邪恶组织。那么圣殿骑士团到底是正义还是邪恶？

评价两极的圣殿骑士团

有关圣殿骑士团的评价，我认为从他们在历史上的发展来认识，就能知道这些典故与形象是从哪里来的了。

圣殿骑士团在第一次十字军东征后，于耶路撒冷的圣殿山成立，目的是要保护朝圣者。

最早他们不但不是强大的军事组织，甚至是很贫穷的九人骑士团，他们徽章上的两人一马，就是在说他们穷到两个人要分一匹马。

圣殿骑士团虽然一开始很贫穷，不过在"政治正确"与"信仰正确"的双重加持下，得到了教皇与贵族们的支持，地位跃升"一人之下，万人之上"。他们有只听教皇指挥的独立权，不但不用缴税，还能在打下来的领地征税。不到几年圣殿骑士团就发展成了拥有两万名成员的庞大军事组织，维护着耶路撒冷的安全。所以在电影《天国王朝》中，圣殿骑士团不但驻守在耶路撒冷，同时在十字军东征时也要

派军同行。

《国家宝藏》神化了这段创立过程，说是几位骑士发现了自古以来就有的宝藏，为了维护这庞大的财产，不至于被一人私有，所以创立了圣殿骑士团。

由于十字军东征重新夺回了耶路撒冷，圣殿骑士团有没有像电影演得那样从中挖到"宝藏"与"圣物"已不可考，不过，圣殿骑士团很有钱是真的。

钱的来源，前面提到是免缴税还有领地可征税，同时拥有军事力的他们，往往也会出兵掠夺其他城的财富。（在《天国王朝》中可以看到类似的行为，这在十字军东征时期常常见到，也是十字军恶名昭彰的原因之一。）

现代银行的鼻祖

更特别的是，圣殿骑士团几乎可以说是现代银行的始祖，发展了"借贷""存款""支票"的系统。由于朝圣的旅途危险，所以有了存款和到当地兑换支票的需求，相当于我们古代的"银票"。

因为当时战争不断，圣殿骑士团的借贷是借给当时的各个国家王朝，让这些国家有钱打仗，所以可以想象，圣殿骑士团不只富可敌国，还富到可以"借"给很多国。

不过，这"富可借国"也种下了圣殿骑士团灭亡的祸根。

因为比"欠钱不还"更糟糕的，就是"灭了你就不用还"，而且还要"占你大屋夺你财"。

被称为美男子的法国国王——腓力四世（Felipe IV）就是欠钱的大户，他不断发动战争，金源变得短缺，于是把脑筋动到了债主的头上，也就是向当时最有钱的宗教组织下手。

就在一三〇七年十月十三日星期五，法国国王以"异端"的名义，突然发动了大规模的肃清行动，在法国的圣殿骑士几乎都被逮捕，连最高领导者大团长也被抓到。

这些圣殿骑士们几乎在审讯时就被折磨死，剩余的就用火烧死。国王限制了圣殿骑士团的财富不得移转，也要求教皇解散圣殿骑士团。

曾经最有钱有势的圣殿骑士团，就在这一天分崩离析，这段历史对后世有三个重大的影响。

一、黑色星期五

提到这天，电影咖可能会先想到的是杀人狂杰森（德州电锯杀人狂），他头戴曲棍球面具，只在黑色星期五这一天出没。电影《十三号星期五》（*Friday the 13th*）中，他杀人无数，最不可思议的地方是，他走得都比你跑得快……

历史上会有十三号星期五这一天，有两种比较知名的说法，

一个是耶稣受难时是星期五，而最后的晚餐中耶稣与他的十二使徒，加起来刚好就是十三人。

另外一个比较可信的说法，就是圣殿骑士团遭到法国国王腓力四世扫荡镇压，将境内所有的骑士逮捕，以异端之名处予火刑，这天正是十三号星期五。

二、宝藏与神秘传说

由于圣殿骑士团最初创立于耶路撒冷，兴起于十字军东征，衰亡于财富，又加上戏剧化的大起大落，这让后世的人多了许多空间写故事。《国家宝藏》说他们藏着宝藏以至于被肃清，《达·芬奇密码》说这个组织因为夺回圣殿，得到了带来杀身之祸的秘密，还有无数故事都跟这段历史有关。

三、骑士团的地下化：共济会与光照派

据说圣殿骑士团在肃清之后

《十三号星期五》

《达·芬奇密码》

走了地下化，成了神秘的地下组织，其中最有名的是"共济会"与"光照派"。这种秘密结社的地下组织，特别容易引人联想。

据说许多过去的科学家与现在的政治家都是会员。比如说牛顿、达·芬奇、富兰克林等，因为科学当时就是对抗神学的异端。

这其中的故事庞大，都可以成立另一篇主题了，以下就先大致介绍一下这两个组织。

共济会（Freemasonry）是最为人所知的神秘组织，历史相当悠久，符号是分规和曲尺的组合，因为共济会的英文字面意思为"自由的石匠"，是一种非宗教组织的兄弟会，追求个人与社会的提升。

传闻中，你所知道的那些历史名人、精英，许多人都是共济会的成员，例如马克·吐温、老罗斯福、小罗斯福、丘吉尔、富兰克林、华盛顿……

一般很容易把"光照派"（Illuminati）与"共济会"搞混，确实这两者在历史上，以及在成员中都有重叠，都是精英制的秘密兄弟会，但是光照派更偏向"政治权力"组织，经常被指控策划影响世界走向的政治事件（例如肯尼迪遇刺案），追求"建立新世界的秩序"。（可以类比《死亡笔记》中，夜神月想当"新世界的神"的这种感觉。）

光照派的符号是"金字塔上有一只眼睛"（全视之眼、上帝之眼），不过这不只他们用，共济会早期也使用全视之眼，古埃及的荷鲁斯之眼也是同样的符号。

给电影咖的推荐，想了解共济会就看《国家宝藏》和《达·芬奇密码》，想了解光照派则看《天使与魔鬼》（Angels & Demons）。

以上就是圣殿骑士团的兴衰与有关电影。

但是会有一个疑问，为什么当时军事力强大的圣殿，会这么轻易地被肃清呢？这里就要连着下面的"医院骑士团"一起看。

唯一可以抗衡圣殿的医院骑士团

相对于有丰富传说的圣殿骑士团，当时同样拥有庞大势力的医院骑士团，就没这么幸运了。

该组织最早成立的目的，是要保护耶路撒冷的医疗设施，所以取名为医院骑士团。只是，取名为"医院"就让人觉得没有"圣殿"这么有气势。不过，医院骑士团的势力与历史地位说起来，一点也不输给圣殿骑士团。为了担心有人听到历史就想打瞌睡，所以我们就用"看电影长知识"吧。

雷德利·斯科特的《天国王朝》是最适合拿来了解医院骑

士团的电影了。

电影中带到了王国内的政治斗争，也就是"圣殿骑士团派系 vs 医院骑士团派系"，彼此不但左右了国王的政策，连接班人之争都是双方派系的斗争。

电影中的圣殿骑士团更像反派，他们攻击性较强，常常把异教徒悬吊起来，呼喊着"神的旨意（God wills it.）"并且执意发动圣战。

至关重要的哈丁战役

同时，相对于圣殿骑士团的攻击性，电影中医院骑士团的理念比较保守，试图与伊斯兰教和平共生。但是，另一派有攻击性的圣殿骑士团利用信仰来煽动群众开战，执意发动"圣战"，

让你的电影更好看

共济会出现在《国家宝藏》的最后，共济会成员出面将宝藏做了秘密的安排，也出现在《达·芬奇密码》的开头，整个故事都与共济会的神秘任务有关。

《国家宝藏》中，一元美金的钞票上放着上帝之眼，意味着，没有人逃得出共济会的监视。

想看有关光照派的电影，可以直接参考《天使与魔鬼》，故事中光照派一样是邪恶的政治阴谋组织，谋划着改变历史的瞬间。

《天使与魔鬼》

历史上称这场战役为"哈丁战役"（Battle of Hattin）。

这次战役的结果，不但影响了第三次十字军东征的开始，同时是我要回答"圣殿骑士团为什么这么容易被肃清"的原因。

这次的圣战攻击，他们遇上了伊斯兰最强的名将——萨拉丁（Saladin）。不只是伊斯兰尊敬他，连欧洲国家都敬他三分，是整个十字军东征系列中不得不提的名将。

萨拉丁不但在哈丁战役中打败了这群发动圣战的家伙，还一次俘虏了耶路撒冷国王、圣殿骑士团团长，以及众多贵族将领。大主教与医院骑士团大团长也相继阵亡。萨拉丁后来连这群基督徒高举的圣物"真十字架"（据说是耶稣钉十字架的那个十字架）也一起没收，可以说是大获全胜。

接着，萨拉丁直接兵临耶路撒冷，要来收复他们的圣地。

此时，留在耶路撒冷的人全都慌了。因为当初第一次十字军东征，打着上帝旗号的十字军，攻下耶路撒冷时做的第一件事就是"屠城"，后续又有圣殿骑士团看到异教徒就抓去烧死。

耶路撒冷的大军都冲出去，被萨拉丁一一歼灭，剩下的几乎都是残兵败将，圣战赢了不关他们的事，圣战输了却要被报复性屠城，能不慌吗？

意想不到的是，萨拉丁并没有屠城，还答应要让所有留在耶路撒冷的基督徒平安回家，包括耶路撒冷的国王。

　　萨拉丁简直比骑士团还有骑士精神啊！至于那些获得大赦的基督徒们，拥有一批骑士的欧洲各国怎么回报萨拉丁呢？他们发动了第三次十字军东征……

　　这次的十字军东征也没什么好下场，连耶路撒冷都还没抵

让你的电影更好看

　　影史上有一对非常有名的兄弟，他们是雷德利·斯科特（Ridley Scott）与托尼·斯科特（Tony Scott），两人各自当导演、各自拍片，都拍出自己的风格与成就。

　　其中雷德利·斯科特的代表作品有《异形》（*Alien*）系列、《银翼杀手》（*Blade Runner*）、《角斗士》（*Gladiator*）、《火星救援》（*The Martian*）等，擅长阴郁且具哲思的风格。

　　《角斗士》描述罗马时期的将军遭到陷害，成了罗马竞技场中的角斗士，最终展开复仇的电影，当年拿下奥斯卡最佳电影的大奖。二〇〇五年的《天国王朝》，同样是承袭相同风格的史诗片，不过阵容、场景更为浩大，也找了更多大牌来演出，例如奥兰多·布鲁姆（Orlando Bloom）、伊娃·格林（Eva Green）、杰瑞米·艾恩斯（Jeremy Irons）、连姆·尼森（Liam Neeson）、爱德华·诺顿（Edward Norton）等，族繁不及备载，现在看来绝对是"复仇者联盟"等级的阵容。

《异形》　　　　《银翼杀手》　　　　《角斗士》　　　　《火星救援》

达，就与萨拉丁签和平协定回家去了。

这就是这场战役对于第三次十字军东征的影响，那我又为什么说这跟圣殿骑士团的肃清有关呢？

其实也是在这一次哈丁战役中，圣殿骑士团的成员几乎都被消灭，元气大伤，也无法再以耶路撒冷的圣殿山为据点，搬到了东地中海上的塞浦路斯（Cuprus），又返回法国，所以才会在十三号星期五一口气被肃清。

那圣殿骑士团的死对头——医院骑士团呢？

医院骑士团也一样在哈丁战役中几乎被全灭，不过他们的代表作才正要开始。

如同电影中的形象，医院骑士团最有名的不是进攻，而是守备。他们在罗德岛与马耳他岛，起码两次大型战役都在人数悬殊的状况下死守据点，土耳其人不管倾出多少夸张的战力，打不下来就是打不下来。

直到几百年后，法国军神拿破仑前来才攻克此地。于是骑士团又进入了流亡阶段。

大家都知道这个骑士团打仗不太行，但是只要给他们一块地，就非常会防守。所以没人敢给他们领土。

直到后来解除军事组织，医院骑士团才在罗马里面重建据点，所在地被称为马耳他宫，是被联合国承认的国土面积最小的国家，范围只有一栋建筑物那么大……

总结一下，医院骑士团是唯一能跟圣殿骑士团对抗的骑士团。

因为两次不同据点的重要战役，又被称为"罗德骑士团"或是"马耳他骑士团"，代表标志是黑底白十字，红底白十字，或是红底白色的八角十字。

除了十字军东征的电影会出现外，他们也可能出现在罗马或是梵蒂冈的电影之中，至今依旧是拥有"守卫信仰，援助苦难（Defence of the faith and assistance to the suffering）"的口号。

这两大骑士团的故事太丰富，接下来的条顿骑士团就简单多了。

影响世界更多后起之秀的条顿骑士团

老实说，条顿骑士团真的很难写，因为怎么写都会变成"吐槽文"。条顿骑士团没打什么胜仗，也没什么传奇，硬是被收录在公认的历史三大骑士团中，实在有点让人觉得牵强，好像"无三不成礼"似的。

感觉很像"文艺复兴三杰"，我就可以写达·芬奇和米开朗琪罗各自的故事，还有他们唯一的一次绘画对决。但是，提到排行第三的拉斐尔，他的时代与地位就离前面两位前辈有点远了。

■ 条顿骑士团的成立

条顿骑士团从一开始的成立就很妙，它不像历史悠久的骑士团，有"保护朝圣者"的使命感，也没参加过最辉煌的十字军东征。这个骑士团几乎是在第四次十字军东征时才成立的。

成立的目的，说穿了，就是当时教皇要东征，每次都是四处请求，希望哪一国的贵族起个头来号召兵马，总是被动，而且那些贵族一个比一个大牌，有时候说不打就不打。后来教皇不时还要发赎罪券当诱因才叫得动人，搞到后来连自己的宗教都被改革掉了。

所以，教皇当然希望有一支自己的军队，这样比较好办事啊！

但是，不得不说这个教皇英诺森三世（Innocent III）真的很随便，他给这个骑士团的命令只有："穿得跟圣殿骑士一样，做的事跟医院骑士一样。"嗯……摆明就是想抄袭啊。

做一样的事情没关系，但是穿着一样的话问题应该很大吧。为了区别，后来条顿骑士的穿着就改成了"白底黑十字"。（《天国王朝》中的暗杀者穿的就是条顿骑士的服装，但是时间点不对，因为那时条顿还没成立，所以电影中不敢说暗杀者是条顿。）

条顿骑士团的事迹

那条顿骑士团到底做了什么？老实说，这个组织成立后，输得多赢得少，而且还输得让人印象深刻。

骑士团刚成立就碰上了史上最糟糕的第四次十字军东征，因为这些人不去打异教徒所占领的耶路撒冷，反而跑去打同属基督教的君士坦丁堡。因为他们没钱，得先抢了这个城才能打仗……

第五次十字军东征，条顿骑士团的团长与圣殿骑士团的团长还一起被俘虏。

蒙古人打到欧洲去时，条顿、圣殿、医院三大骑士团同时聚集起来被蒙古人打，这段过往实在是欧洲人心中的痛。

但是，条顿骑士团真正的惨败，是主动跑去挑战"战斗民族"俄罗斯。也就是"楚德湖战役"（Battle of Lake Peipus），又称"冰湖之战"[2]，因为这场战役几乎把他们全部歼灭。

大家应该有印象，《帝国时代》里面的条顿骑士团配着重装甲，在这次战役中条顿骑士团组织了一万两千多人，一路被引到了冰湖上。

冰上铁甲部队行动不便，这一万两千多块铁块，直接就把冰湖湖面压碎，条顿骑士团就掉入了冰湖中等死，这是一种自己触发陷阱的概念吧。

不过，条顿骑士团最成功的是战后，也是让他们留名千古的原因，而且是其他骑士团都做不到的。因为，只有这个骑士团真正地影响了一个国家。

中文的条顿，音是按照英语"Teutonic"，不过这是拉丁语"德意志"的英语音译。所以条顿骑士团也被称为"德意志骑士团"。

这样就不难猜到后来他们变成哪个国家了吧？

普鲁士王国的前身

条顿骑士团打赢了普鲁士，把普鲁士人德意志化，普鲁士人从此不能讲普鲁士话，要讲德语。后来条顿又惨败于波兰（几乎都在败），领地少了一大半。

但是条顿骑士团首先解散，变成了"普鲁士公国"，普鲁士公国后来变成了"普鲁士王国"。

普鲁士后来有一位铁血宰相诞生，从此就变成了"德意志帝国"，也就是德国。

条顿骑士团电影

最后当然要提到条顿骑士团的电影了。这点又要呼应前

面说的"穿得跟圣殿骑士一样，做得跟医院骑士一样"的宗旨了。

圣殿骑士团有引用传奇的现代片《国家宝藏》，医院骑士团有众星云集的历史片《天国王朝》，条顿骑士团的代表电影是《女巫季节》（*Season of the Witch*）。同样是骑士历史片，而且与《国家宝藏》一样都有"凯奇哥"呢。

《女巫季节》

条顿骑士团虽然出身不及其他两大骑士团，但是后来影响到整个普鲁士与德意志的历史，影响力更大。

骑士团是十字军东征的缩影

传说中的骑士团是不是这么棒，相信大家把上面的重点看过，就知道真正的骑士团到底在史上扮演什么角色。

三大骑士团最开始都有自己的信仰与使命，经过多次十字军东征，都演变出不同的特色，最后也因为发展出来的特色而解散。

只要是人组织起来的团体，就不可能永远绝对正确。

即使初衷是好的，但为了因应自身需求或社会的变迁，组

织都需随时变化、发展，结果反而因为这个发展而解散。

然而历史只会一再重演。

我们再把维度拉高一个层级来看，就会发现，十字军东征其实就是三大骑士团的缩影，也是历史的剪影。

相信本篇会让你在看有关骑士团的电影，或是观赏与"光照派""共济会"有关的电影时，都觉得更精彩。

注释

①根据《古兰经》的记载，穆罕默德被天使加百列从克尔白瞬间带到了耶路撒冷，成为著名的神迹"夜行登霄"。

②"冰湖之战"是诺夫哥罗德共和国与条顿骑士团在一二四二年于楚德湖上爆发的战役。十字军与波罗的海沿岸的异教徒和东边的东正教徒作战。这场战役中，北方十字军惨败，几乎全数被歼灭。

近代革命的
代表符号！

《V字仇杀队》

　　二〇〇六年上映的《V字仇杀队》（*V for Vendetta*），口碑与票房都极佳，同时点出许多重要议题，对后世带来极深远的影响。

　　本片源自一九八八年的DC漫画。片名中的单字Vendetta指的是"世仇"，故事架构了非常严峻的政治时空背景，讨论极权下的反乌托邦世代。

　　但是你知道电影《V字仇杀队》中的"V怪客"在历史上真有其人吗？而且人们对他的评价竟然是"先黑后白"。

　　本篇就要来聊聊近期革命的代表人物——V怪客。

《V 字仇杀队》中的意象联结

▓ 柴可夫斯基的《1812 序曲》

一名自称"V"的蒙面怪客把
女主角艾薇带到大楼屋顶上，惊慌
的艾薇看着眼前的 V 怪客，因为
这个人被政府视为极度危险的恐怖
分子。

V 怪客要艾薇看着眼前的广场，
并且假装做出像在指挥乐团的手势。
这是个被法西斯政府高度管控的戒
严时代，要在如同宵禁的夜晚听到
喧闹声是不被允许的。

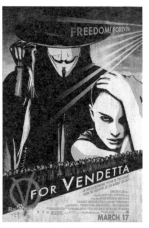

《V 字仇杀队》是经典的反乌托邦电
影，也成为革命的代表作品。

"我听到了！"艾薇这么说。

本来被管制，只能放政府宣达命令的街头喇叭，竟然放出
了音乐，传来了耳熟的管弦乐曲——柴可夫斯基（Tchaikovsky）
的《1812 序曲》（1812 Overture）。

这首曲子可不是随便挑的，是柴可夫斯基以一八一二年的
"俄法战争"为题所编写的管弦乐作品。

　　当时所向披靡的拿破仑，把整个欧洲国家当作垃圾一样在打，被称为"军神"。但是他却万万没想到，有个我们现在称为"战斗民族"的国家会让他尝到挫败的滋味。

　　即使拿破仑带着为数三倍的优势兵力，还是在这冰天雪地的俄罗斯领土上首次踢到铁板，出发时浩浩荡荡的六十万士兵，回到华沙时只剩下六万人。

　　这场战役非常关键。对于拿破仑来说，战败后他所打下的天下受到雪崩式的打击，军力上恢复不了，占领的领土开始爆

让你的电影更好看

　　反乌托邦的电影相当多，例如：《分歧者：异类觉醒》（*Divergent*）、《移动迷宫》（*The Maze Runner*）、《银翼杀手》（*Blade Runner*）、《饥饿游戏》（*The Hunger Games*）、《人类清除计划》（*The Purge*）等，但《V字仇杀队》绝对是政治反乌托邦电影的个中翘楚，因为电影创造了前所未有的冲击，唤醒民智、走上街头，最后所有的群众都戴起同样的面具，这个极具张力的电影画面，不但是影史中重要的画面之一，也同样影响了现实生活中的人们。

《分歧者：异类觉醒》　　《移动迷宫》　　　《饥饿游戏》　　　《人类清除计划》

发民族独立运动，政治势力崩盘，他这个皇帝也"被退位"，被放逐到小岛上。

纵使他卷土重来，却又碰到了另一块名为"滑铁卢"的铁板，从此，这位无敌的军神彻底溃败。

俄法战争是让拿破仑走向毁灭的关键战役，但对于俄罗斯人来说当然是场光荣战役了。因此，为了纪念俄罗斯军民一心，抵御外侮，许多艺术创作都以这场战役为主题，例如托尔斯泰（Tolstoy）的《战争与和平》（*War and Peace*），以及这次介绍的《1812序曲》。

虽然柴可夫斯基本人不怎么喜欢这个序曲，但是却意外受后人欢迎。听曲名你可能会觉得陌生，但是旋律你一定听过，其中最有名的就是曲中的炮火声，表演时常会用真的大炮来作为伴奏，而《V字仇杀队》中更用了烟火来创造更高的声光表现。

勿忘十一月五日

V怪客用了民众最有感触的方式，让民众耳里听着熟悉的革命旋律，眼前是挑战政府戒严的烟火秀。这段演出，打破了政府高压且牢不可破的管控，打破了人们对于政府印象中的高墙，并喊出："勿忘十一月五日！"（Remember, remember the fifth of November.）

V怪客口中的"十一月五日"到底在历史上有什么意义呢？

一六○五年适逢宗教改革的动荡年代，这个课本中耳熟能详的词，不止影响了整个欧洲的宗教思维，还更进一步影响了当时的政治与军事版图。

当时天主教已发展出严谨的制度，但是随之而来的是特权与腐败。例如一般民众无法阅读《圣经》，只有神职人员可以对《圣经》做出解释。教会需要经费，所以搞出了"赎罪券"这招，让有钱人为了获得心灵上的救赎而甘愿掏钱给教会。

甚至在十字军东征期间，不少领主因为缺钱跑去屠城，甚至偷偷攻打自己人的城堡，坏事做尽，被剥夺基督徒资格（就是死后得下地狱）。但只要教皇需要你的军事力量，还是可以补个"免罪许可"让你赎罪。

这是个"罪恶可以靠金钱与势力"获得的时代。

当然还不只这些。当时除了政教合一，宗教不但可干涉各国的内政，甚至教皇还有自己的国土与军队，是为"教皇国"。

同时，神职人员因为逐渐富裕起来，连带可以得到更多特权。这让更多人开始对教会的权柄产生怀疑。

此时出现了马丁·路德（Martin Luther）、卡尔文（Calvin）等人发起的新教，他们的主张刚好打到当时天主教的痛处。其

中提出了"因信称义"的概念，也就是人的罪恶并非靠后天的善行或功德就可得到救赎，而是要靠信仰本身，也就是你跟神的关系。所以即使你做一堆"社会定义的功德"（买赎罪券、帮教宗组织打仗）的事，也不代表你的信仰是对的。

加上当时印刷术已经出现，《圣经》已不再是神职人员独有的稀有品，一般人也可阅读，间接剥夺了神职人员的特权。加上"以人为本"的文艺复兴运动出现，这些都造就了当时的时代变革。

新教带来了信仰思维上的冲突，而这些冲突绝对不只是信仰上的革命，在政教合一的时代，信仰上的革命也顺理成章地演变成"全面性的战争"。

例如，一五二七年，神圣罗马帝国的军队攻入了罗马（当时是教皇国的领土），打得教皇只能走秘密通道躲到圣天使堡。

十六至十七世纪期间，欧洲发生了不少宗教革命引起的宗教战争，可谓宗教改革的时代，而今天要提的"十一月五日"就是这个战争时代的开端之一。

现实中的 V 怪客

一六〇四年，苏格兰国王詹姆斯一世（James I）入主英格兰，成为英国的国王。

　　这个从外地来当国王的詹姆斯一世，因为两个原因激怒了天主教的激进派。

　　第一，他信的是新教。

　　詹姆斯一世从小在新教的环境中长大，并在苏格兰管理时，为了巩固势力，迎娶了新教强国的公主。来了英格兰后，又没给天主教徒想要的权利，所以当地的天主教徒十分讨厌他。

　　第二，他轻视英国议会。

　　他是个重视君权的国王，在苏格兰时就操弄贵族议会，并且强调君权神授，获得苏格兰人民的爱戴。

　　但是这套理论拿到英格兰就行不通了。英格兰议会的历史悠久，加上中产阶级的势力超越贵族，更难容忍詹姆斯一世想要的绝对君主制。

　　就是上述这两个原因惹火了身为激进派天主教徒的盖伊·福克斯（Guy Fawkes），他与其他密谋者打算把国王和国会议员一次炸飞。

　　盖伊·福克斯从小到大都接受天主教的教育，之后投入军旅生涯，为西班牙战斗。当时西班牙代表的是天主教信仰，对抗的国家是信奉新教的荷兰。

　　盖伊·福克斯是很虔诚的天主教徒，这也不难理解，为什么他们会这么想暗杀新上任的新教国王。他在自己的备忘录中

形容詹姆斯一世是"将天主教逐出英格兰"的"异教徒"。

一六〇四年，盖伊·福克斯加入了这次的暗杀计划，虽然不是主谋，只是其中一分子，不过他却是最后引爆火药的那个人。

革命就是要炸毁地标啊！

上述就是英国史上最有名的"火药阴谋"[①]，因为他们炸的是西敏宫，也就是国会大厦。

电影往往爱搞爆破，但在真实世界中，最接近成功的爆炸案，绝对是盖伊·福克斯策划的火药阴谋。

如同电影一样，据说他们打通了一条地道，直达国会大厦，预计要炸毁上议院的地下室。

然而消息提前走漏，计划被识破，当时守在地下室火药旁的盖伊·福克斯就被抓了，而这天正好是十一月五日。

盖伊·福克斯被关在著名的伦敦塔，接受多日的严刑拷打，最后被施以绞刑处死，并在死后四马分尸，以警示人民叛国的下场。正因这段历史也才会有民间歌谣的这句歌词，并由 V 怪客口中唱出："勿忘，勿忘十一月五日。"

这首童谣，最开始是纪念国王逃过一劫，并杀鸡儆猴不让下一个密谋者出现。

篝火之夜的后续与文化影响

逃过一劫的国王，下令十一月五日这天为"欢乐的叛国者判决日"，人民要点起篝火，焚烧假人，来庆祝阴谋被揭发的一天。

这是小朋友们很喜欢的一天，他们用旧衣服与木头制作"盖伊"（the Guy），接着举着假人，口中唱着歌谣在街上游走，讨一些零钱来买爆竹。晚上，就升起篝火烧假人，并施放烟火。

这活动至今在英国还会举办，只是焚烧的假人可能成了他们讨厌的公众人物。

另外，盖伊·福克斯则成了"火药阴谋者"的代称。

无独有偶，BBC 的电视剧《神探夏洛克》第三季第一集也是使用这个题材。（日子同样是十一月五日，炸国会，还有华生在火堆之下。）

同样也是 BBC 的电视剧，《夜班经理》中汤姆·希德勒斯顿（Tom Hiddleston）在军火实力测试时，因为剧情是火药阴谋，也有军火烟火秀，所以使用了盖伊·福克斯作为代号。

附带一提，许多学者认为，莎士比亚的《麦克白》是因为这个火药阴谋而诞生的，苏格兰国王"麦克白"其实就是前面所提的苏格兰国王詹姆斯一世。

盖伊·福克斯形象的几番改变

盖伊·福克斯在当年是阴谋的失败者。失败者被做成奇丑无比的假人来"烧毁"。V怪客的面具，也是仿照盖伊·福克斯的脸。

不过，历史是由胜者写下的，故事则是由后人描述的。

在历史发生的两三百年后，盖伊·福克斯这一角色在一些文学作品中，渐渐转为"可被接受"的小说人物。评价会有这样的转折，可能是因为国王詹姆斯一世后来的评价并不是很好。

宗教上他迫害清教徒，同时藐视英国宪法体制。

例如，当时英格兰是不准严刑拷打来逼供的，这个刚从苏格兰到英格兰的国王，为了避免违反英格兰法律，签署了一项允许拷打的特殊命令……

另外，他处死了"海贼英雄"沃尔特·雷利。

雷利是谁？就是漫画《航海王》里面雷利大叔的原型。

真实的雷利是牛津大学出来的，同时他也是军人、政治家、知名的冒险家，也真的出发去找过"黄金乡"。而且雷利本人不但涉略文学、历史学、航海学、植物学，还是个帅哥呢。

"谁控制了海洋，谁就控制了贸易；谁控制了世界贸易，谁就控制了世界的财富，最后也就控制了世界本身。"

更重要的是，雷利的这句话影响了伊丽莎白女王，英格兰

开始效仿西班牙，开启英国的大航海时代。

雷利的历史定位很明确，因为谨慎的伊丽莎白女王在位的四十五年间只封了八位爵士，其中一位就是雷利。但是詹姆斯一世继位后，却以叛乱罪把雷利抓去。

经过雷利几番说服后，虽然获得假释，不过后来又因为西班牙的关系，詹姆斯一世还是把雷利给处死了。

西班牙是英国的敌对国，詹姆斯一世在国家外交上采用容忍的和平政策，还为此处死了国家英雄，所以被自己的国民议论，历史评价也不太好。

漫画版《V字仇杀队》

尽管如此，盖伊·福克斯真正的转折点，是在DC漫画的《V字仇杀队》中被重新赋予了新的形象。

漫画描述二十世纪九十年代的英国，这是末日后的世界，因为核战争毁灭了世界大部分的地区，剩下来的英国是警察当道的国度。

无政府主义者"V"，戴着盖伊·福克斯的面具策划了一场戏剧性的革命活动。从此，本来是燃烧假人的盖伊·福克斯面具，成了无政府主义的象征。

但是真正的转折高峰是在二〇〇六年，华纳电影公司出品

的《V字仇杀队》。

这部电影大胆地让V怪客从头到尾都戴着面具，男主角的脸从来没有出现在电影之中，只靠着雨果·维文（Hugo Weaving）的声音与肢体，发表极具说服力的演说，成功说服女主角以及电影中的市民一同加入革命，更让全世界的观众认识了这个"面具"，成为现在世界通用的革命语言。

V怪客面具、盖伊·福克斯、烟火、国会、革命，都是从《V字仇杀队》后常被提到的电影哏或文化彩蛋。

没有暴力抗争的未来

我们现在使用着V怪客的面具符号，也趁机掌握着过去与未来。

过去，这个符号是宗教改革的延伸，是宗教战争的失败者，是幸存者的欢庆，是后人的警惕。

现在，这个符号是电影的代表，是成功的票房与口碑，是没有表情的演技精粹。

以上就是《V字仇杀队》的历史变革。不过，使用这个符号时，请搞清楚自己在对抗的是什么，坚守自己的核心价值，而不是为了反对而反对。

"意识形态"是会改变的，从上文V怪客的形象演变来看，

历史定位不是绝对的。即使胜者为王，故事还是会被后人扭转。

所谓的"对"或"错"，都取决于当时大众的普世价值，历史不一定都能借鉴于现在。但是，从过去到未来，我们能掌握的历史脉络，就是这些革命与反动已经渐渐地演化到"不诉诸武力"的抗争。不只是政府不以武力压制人民，人民也要以非暴力反抗为运动。

这样的进步是值得记取并且累积的。

希望通过本篇文章，让我们了解过去，展望未来，并且期许暴力反抗不再发生。

注释

①本篇使用"火药阴谋"（Gunpowder Plot）而非"恐怖攻击"，其实两者代表的理念是不同的。盖伊·福克斯的火药阴谋，主要是要摧毁对方的核心，目标是国王詹姆斯一世，地点是具有象征意义的西敏宫。现在的恐怖攻击，主要是让人民恐惧，目标是一般民众，地点是观光景点或是人潮众多的地方。只要是危及一般无辜生命的行为，都不值得支持与宣扬。

Culture

文化

英伦绅士
就是潮！

跟《王牌特工：特工学院》学英国文化

近年来卷起一股英伦旋风，大家都爱上英国嗓音与绅士行为。不过，绅士的精神来自对细节的讲究，细节的讲究则来自文化累积。

本篇，左撇子就要通过电影《王牌特工：特工学院》来带大家认识英伦绅士的西装与酒吧文化，来了解为什么英国这么有魅力。

《王牌特工》系列让人看得大呼过瘾，这部在伦敦拍摄的特工电影，里面的人物有型、有品位又帅气，刚好符合这篇的主题，特别是科林·费尔斯（Colin Firth）的"西装熟男"形象得

《王牌特工：特工学院》

到了大家的热爱。看完除了让人想拥有一套特工西装之外，也想亲身到"真的是西装店的总部"和"关门放狗酒吧"一探究竟。

绅士当然要定做西装

讲到西装电影，谁忘得了在《王牌特工：特工学院》中出现的"礼仪成就不凡的人"（Manners maketh men.）、"西装是绅士的盔甲"（The suit is a modern gentleman's armour.）这些关于西装的名言呢？

金士曼（Kingsman）间谍组织的总部取景于伦敦一家裁缝店，店名叫作 Huntsman，是萨维尔街（Savile Row）上的一家很有历史的裁缝店，我们就用这个景点，来聊聊绅士西装，也了解一下这个"定制西装的发源地"。

萨维尔街不但被称为"西装裁缝业的黄金道"（golden mile of tailoring），连定制西装这个单词的起源也来自萨维尔街。

"定制西服"的字词起源

定制西装（bespoke），现在泛指各种高端价位的定制单品，最早源自萨维尔街，只要拿到一套从萨维尔街定制出来的西装，就可以 be spoken for，也就是"拿出来说嘴"。所以之

后这种 worthy to be spoken for 的定制西装，就被叫作 bespoke 了。

顺便说一句，日文的定制西装（sebiro）也出自萨维尔街，Savile 用日文发音读 Sebiro，因为日文没有 V 就用 B，L 用 R 发音。

不管是爱穿西装的男生，还是西装控的女生，都要来这"西装裁缝业的黄金道"瞻仰一下，特别是看过《王牌特工：特工学院》的你。

■ 到萨维尔街看一下吧！

金士曼总部就位于伦敦的萨维尔街，介于 Oxford Circus 与 Piccadilly Circus 这两个站之间。

还有一条摄政街也是伦敦有名的名牌大道，很好找，有很多名牌进驻，可以想成巴黎的香榭丽舍大道，是一样的感觉。毕竟，香榭丽舍大道是拿破仑参考伦敦摄政街所规划的。

如果没有被摄政街林立的名牌店给"抓"走，各位是可以顺利地走到萨维尔街的。

摄政街上名牌店林立，萨维尔街则整条街都是西装店。走在萨维尔街上除了可以看各个西装店的橱窗，还可以看街上的小细节，因为每家店都是老店，有很多古老、骑士风的街景可看。

<p style="text-align:center">萨维尔街西装店的橱窗</p>

王牌特工的取景地橱窗上写着大大的 Huntsman，因为有人会怀疑这里到底是不是电影取景地，所以下方很善意地标了 Kingsman，提醒来参观的访客。

这个橱窗可以说是与《王牌特工：特工学院》中一模一样，连前面的黑色护栏都一样。就跟电影里面拍的"黑王子酒吧"一样，导演就是原封不动地拍进电影里，所以特别值得游客到当地参观。

这家于一八四九年创立的西装店，在一八六五年得到皇家认证，是名店街中的名店。从门口看进去可以看到两只鹿，鹿角的部分在电影剧照中也可看到。

可惜左撇子到伦敦的当天，裁缝店是休息的，没办法到里面拍照。再说，在这萨维尔街上有着多少西装名店，

但能够被评为"起价最昂贵的两件式西装"的就只有这家Huntsman，口袋不够"深"还真的走不进去。可能要等我之后再来挑战吧。

■ 跟着《王牌特工：特工学院》学穿搭

电影中充满着各式极具绅士风味的西装与配件单品，如果连我们都知道这部电影会变成西装代言电影，最懂《王牌特工：特工学院》的鬼才导演马修·沃恩（Matthew Vaughn）会不知道吗？

所以导演在电影上映之前，就与总部在英国的线上男装品牌 MR PORTER 合作。

除了请屡获奥斯卡金像奖提名的服装设计师阿里安娜·菲利普斯（Arianne Phillips）为主角们设计服装，更进一步在MR PORTER 推出金士曼系列，让每个人都可以穿得跟王牌特工一样。

基本上王牌特工里所有的单品，从大衣到衬衫、眼镜、手表、鞋子，甚至连里面用来当武器的雨伞都能在 MR PORTER 中买到，让你一圆特工梦。（当然鞋子不会变成武器，雨伞也无法发射子弹。）

除了第一部中金士曼与反派的穿搭都买得到之外，在《王牌

特工 2：黄金圈》（*Kingsman: The Golden Circle*）中的美国特工机构与反派系列的服装，也都是特别设计、买得到的系列。

《王牌特工 2：黄金圈》

不过，虽然导演与品牌合作推出了电影中的所有单品，但要买齐科林·费尔斯身上的全套，依旧要花个数十万，也是不简单。而且西装还是工厂量产，并非量身定做的。

定制西装，一定合身

电影中让身材极好的科林·费尔斯穿上最帅的定制西装，对女孩子来说赏心悦目，而男孩子则心动向往。看完电影的男士们，一定会很想来定制一套吧。

为什么大家这么推崇定制西装？真的有这么好穿吗？想定制一套与科林·费尔斯身上一样的西装，到底穿上身合不合适呢？

定制西装当然很考究，裁缝师会丈量你身上的所有部位，会和你分析你的优缺点。例如肩宽不错、腿长比例好之类的，并思考怎样的设计可以突显你的长处，经验丰富的裁缝师还知

道如何用设计或是视觉"欺诈术"，来遮盖你的缺点。

量身定制西装，不只是为了合身，更是要让它成为你的武器与盔甲，给人留下好印象。

▓ 西装是绅士的盔甲

当然，定制西装可以高度定制化，做出你想要的风格。

像左撇子就在《王牌特工：特工学院》第一部时定做了一套科林·费尔斯穿的特工西装，并且是改良版。然后又在《王牌特工2：黄金圈》的时候，定做了一套与该电影主题相关的"英美拼贴风"西装，每一套的背后都很有学问。

第一套完全就是被科林·费尔斯的西装帅到，定做了参考他的西装。

不过，由于科林·费尔斯身高一百八十七厘米，就算在好莱坞中，身材也算是非常挺拔的，那套又是"英式双排扣"西装，并不是人人都撑得起的。

简单说明一下，西装可以概略地分成三种风格：英式、义式、日韩式。

英式没有腰身，领口宽，而且下摆较长。（下摆要到裤裆）；义式领口窄，有腰身；日韩式则是除了腰身之外，还把下摆往上缩，让腿看起来更长。左撇子的这套就是日韩版，设

计适合亚洲人，同时也多了流行感。

另外，双排扣西装扣起来时，外套交叠的部分较多，是比较英式传统的设计，其实现在没什么人穿了。现在的西装多为单排扣。

左撇子的定制西装

第一，双排扣会让肚子这里显得厚一点，修饰作用较少，穿西装不就是要变帅吗？

第二，双排扣打开不好看，因为打开后它的布料就太长了。天气太热时，人们难免会打开扣子，那样就不帅气了。

第三，也是最难的一点，就是双排扣很难驾驭，胸肌不够大、胸口不够厚实，很难撑起整件衣服。

英国的酒吧文化与电影中的酒吧

英国的酒吧文化非常有名，就像在台湾地区随便走走都能看到便利商店一样，在伦敦则是随便走走都能看到酒吧。

而且酒吧文化差异很大，台湾地区是以"拼酒文化"著称，英国酒吧则着重"社交"，所以酒馆其实是很重要的社交场合。

虽然我们叫酒吧，但是这边的酒吧，英文叫 Pub，不是 Bar。

Bar 通常是提供高级酒、调酒，需穿正式服装的社交场合；Pub 的全名应该是 Public House，通常是大众可以轻松穿着，放松聊天、喝啤酒的场所。

这里特别提到两者的差异，是因为 Pub 文化极富历史。

■ 英国的酒吧文化

这段历史可以回溯到罗马人的时代，当时的酒馆俗称 Tavern，作用是让长途跋涉的旅客能够休憩小酌，有点像是东方早期的"客栈"。

虽然现在这些地方已不再提供给旅客作为休憩地点，不过社交汇集的功能却被保留了下来，很多百年名店也会强调它们的悠久历史，并且都会保留早期的徽章、旗帜这类有复古感的元素。

这是因为一九三九年时，英格兰国王理查二世（Richard II）规定每家酒吧跟住宿都要有一个酒吧招牌，表示他们提供这样的服务。在那时图案的功能是大于文字的，因为当时不是每

个人都识字。

因此，酒吧的招牌与文化历史都被传承至今，许多老字号的酒吧，就像是一栋小博物馆一样，有着类似贵族家徽的符号，也有实木桌椅、吧台，里面的一面墙、一道刻痕，都是历史，有机会到英国别忘了去体验一下。

▪ 电影中的"黑王子酒吧"是真的吗？

大家一定对《王牌特工：特工学院》里面最具代表性的"黑王子酒吧"印象深刻，因为科林·费尔斯在酒吧里痛快地修理了一群不长眼的小伙子，并且留下"礼仪成就不凡的人"这句名言。

《王牌特工：特工学院》的开始部分以这个酒吧作为重要场景。让人印象深刻的一幕是科林·费尔斯把门锁起来，一边念出经典台词"礼仪成就不

黑王子酒吧

凡的人"，一边进入精彩的打斗桥段。

作为呼应，独当一面的主角埃格西（Eggy）后来又来到这个黑王子酒吧，再次重现了他尊敬的前辈所做过的事，教教这些坏人什么叫作"礼仪"。

事实上真的有这个酒吧，名字就叫作黑王子酒吧（Black Prince），位于伦敦泰晤士河南岸的黑王子路（Black Prince Road），离热闹密集的市中心比较远，因此远远就能看到一枝独秀于黑王子路上的这间酒吧。

酒吧跟电影中一模一样，有着黑底的招牌，金色的字体。进去后有实木桌椅吧台，以及具有历史的酒吧招牌与徽章。

吉尼斯黑啤酒

《王牌特工》系列一直都以酒作为主要元素，毕竟绅士一定要会品酒。大家印象最深刻的应该是在黑王子酒吧中，科林·费尔斯坚持要喝完手上的那一杯爱尔兰最有名的吉尼斯黑啤酒（Guinness）。

吉尼斯黑啤酒除了是王牌特工里的啤酒，它本身也有许多特别的东西可以分享。首先，它里头灌入的气体有"氮气"，不只是二氧化碳。

很多人不喜欢喝啤酒，因为灌的是二氧化碳，很容易有胀

气感。就跟汽水一样，二氧化碳到了液体中，有碳酸的酸，也会有不断外冲的大颗气泡，比较刺激舌头，也会很快就喝饱。（酒量好的，在醉之前就先饱了。）

吉尼斯黑啤酒还另外灌入氮气，出来的气泡是绵密柔滑的，也会让啤酒的口感滑顺，喝起来非常像奶油啤酒。这层浮在啤酒之上的氮气气泡，不但气泡颗粒小，也特别持久，能更长时间隔绝空气与啤酒接触，让酒喝起来不会变苦。

更特别的来了，吉尼斯黑啤酒的泡泡不是往上跑，而是下沉的浪涌。倒出来的吉尼斯黑啤酒，除了上层气泡绵密，也可以看到底层不断分层、往下如浪一般的层次，非常漂亮。

这个原理是由于杯壁的阻力较大，所以杯子中心的上升水流比较快，导致杯缘的水流往下对流。

这个现象其实所有啤酒都会出现，只是吉尼斯黑啤酒是使用烘焙过的大麦，颜色较深，加上浅而绵密的氮气气泡，才会有这么明显的对比。这是喝吉尼斯黑啤酒一定要欣赏的视觉享受。

另外就口感而言，一般认为吉尼斯黑啤酒最佳饮用温度是凉的，而非冰的，而且必须缓慢地倒酒，倒出一杯最

完美的吉尼斯黑啤酒的时间据说是一百一十九点六秒。（这么精准！）

有些酒保还会像给咖啡拉花一样，在啤酒最上层的泡沫画上爱尔兰的经典三叶草或是竖琴图样，非常可爱。

去英国必喝的苏格兰威士忌

在英国喝酒，当然也要提到苏格兰威士忌。

电影挑的品牌是大摩（Dalmore），最有名的就是瓶身的鹿角标志。电影中金士曼高层亚瑟（Arthur），拿出他珍藏的大摩六十二年，跟年轻人分享，并且特别嘱咐他们，一滴都不能浪费。原因是这瓶酒不但年份悠久，而且还大有来头。

这款威士忌是二〇〇一年推出的限量款，曾经创下拍卖价最高的世界纪录，拍卖价上每一瓶酒都是几十万元起跳。在这批威士忌中，大摩只保留了一瓶，后来为了纪念一生都奉献给酒厂的前厂长（因为车祸过世），这瓶大摩六十二年就以前厂长的名字朱尔·辛克莱（Drew Sinclair）命名。

这瓶酒之后借给新加坡樟宜机场的免税店展览时，被一名中国商人以十二万多英镑的价格买下，身价又翻了六倍左右。

所以，大摩六十二年随便一口都上万元，当然一滴都不能浪费。

　　在第二部中，美国特工组织以波本威士忌（Bourbon
Whiskey）的酒商作为掩护，地点选在最具代表性的肯塔基州，
里面的成员都以香槟、龙舌兰、威士忌等来命名，非战斗成员
则用"姜汁汽水"这种无酒精饮料当称号。

　　附带一提，成员"威士忌"的真实姓名是杰克·丹尼（Jack
Daniels），同样是美国波本酒的品牌名称。

　　除此之外的小细节还有，姜汁汽水后来成为正式探员时，
桌上放的是名为"薄荷茱莉普"（Mint julep）的调酒，这杯调
酒使用的基酒当然就是波本威士忌了。

　　最后要分享的是，主角们在伦敦秘密酒窖发现了线索，而
这个酒窖也是真有其地，是在英国伦敦拥有三百多年历史的酒
商"贝瑞兄弟与路德"（Berry Bros & Rudd）的酒窖。英国最老
的酒商，自一六九八年开始营运的"最有名的沉船"泰坦尼克
号上供应的酒就是他们家的，拿破仑流亡伦敦时也在这个酒窖
开过会。

个人品位才是重点

　　以上就是有关《王牌特工：特工学院》中的英伦文化。

　　请大家记住，不是把最新的最贵的服饰穿在身上就是时尚，
不是喝最贵的酒就叫品酒，不是买最贵的行程才叫旅游。

绅士文化强调的是一种态度与品位，试着找出适合自己的选择与品位吧！不论是时尚或是品酒，若想和英伦绅士一样有型，还是得强化自己的风格和仪态啊。

特工爱用车！

电影中的 BMW 与它的文化

你知道在电影中，特工们最爱使用哪一款车吗？影史上起码超过四位知名特工都使用了 BMW（宝马车），拍了超过八部电影，其中包含你所熟知的《007》《碟中谍》（*Mission: Imposible*）等。

这篇，左撇子就要带你好好认识 BMW 的文化与特色，让你未来在看电影时瞬间认出它，而且看电影更有感觉。

BMW 的标志代表什么意思？

有着蓝色与白色的色块，外围包着一圈黑色，上面印着三个大字母，这是德国最有名的"双 B"品牌之一，BMW。不过

似乎很少人知道 BMW 的标志是什么意思。就算知道，也可能只知道一半。其实不少内行的车友，都知道 BMW 一开始是想要做飞机引擎的。

BMW 的全名是 Bayerische Motoren Werke AG，巴伐利亚、发动机、制造厂股份有限公司。这个发动机 Motoren，指的就是飞机引擎。所以有人说，BMW 的标志很像飞机的螺旋桨，搭配蓝白对称的色块，那是蓝天白云。不过这对 BMW 来说是个"幸运的巧合"。如果你到慕尼黑的 BMW 博物馆，导游会跟你说，这蓝白标志并不代表着飞机螺旋桨。

巴伐利亚的骄傲

我们再回到 BMW 的全名吧，B 代表"巴伐利亚"，这是德国东南部的一个邦。

为什么要特别强调这是个"邦"呢？因为它在地位上值得一提，同时也可能与 BMW 的标志有关。"巴伐利亚"之于"德国"，就如同"加泰罗尼亚"之于"西班牙"。

BMW 车标

加泰罗尼亚一直想要脱离西班牙，因为这里的人是西班牙最会赚钱的人，他们觉得自己努力工作，却被其他地区的人拖累。而且他们有自己的历史、文化，在自己的区域讲自己的加

泰罗尼亚语。甚至西班牙最有名的高迪和达利都是加泰罗尼亚人。这是加泰罗尼亚人的骄傲。

同样，巴伐利亚在两次德国战败都出现独立的声音。主因是文化、宗教和语言都与德国其他地区有差异。

甚至，你所知道的重要德国品牌的总部，例如 BMW、Audi（奥迪）、Adidas（阿迪达斯）、PUMA（彪马）等，也都位于巴伐利亚境内。就连德国最有名的球队"拜仁慕尼黑"也是巴伐利亚的球队。（"巴伐利亚"来自拉丁文"Bavaria"，德文"Bayern"音译为"拜仁"。）

同样是最有钱的一个地区想独立，但是巴伐利亚跟加泰罗尼亚不同，这在德国宪法上是更难实现的。

不过你同样可以感受到，巴伐利亚的骄傲。

所以 BMW 的 B 就是巴伐利亚，代表着公司的发源地，它的代表旗帜是蓝白的菱格纹，是不是很像 BMW 标志中间的蓝白格纹呢？

那为什么不直接使用菱格纹？

根据这个疑问，BMW 的执行董事与发言人都表示，最早在一九一七年要注册商标时，本来打算要使用巴伐利亚的旗帜，不过碍于商标法无法使用地方旗帜，所以他们改变了一下造型。

因此，BMW 的招牌标志，其实就是由巴伐利亚的地方旗帜变形而来的。

BMW 是卖摩托车出名的

BMW 虽然以车为名，不过早先是以军事飞机起家，后又以"摩托车"打响品牌。

最早的 BMW 是做飞机引擎的，这跟当时的环境背景有关，当时因第一次世界大战，德国军机引擎的需求量大增，于是 BMW 的生意蒸蒸日上。

在第一次世界大战结束后，德国为败战国，签署了《凡尔赛条约》。这个条约下有种种的赔偿、限制条款，也很讽刺地导致了第二次世界大战。

《凡尔赛条约》致使 BMW 走出新的一条路。

为什么这么说呢？条约里面说，德国可以拥有最基本的海军，可以拥有基本防御力的驱逐舰、轻巡洋舰等。但是，就是不能拥有空军。德国不但要移交出所有空军的物资，而且不得生产任何与飞行有关的材料。

于是 BMW 只好被迫转型。

《凡尔赛条约》在一九一八年年底签订，BMW 在一九二〇年就生产了第一部摩托车用引擎，正式走入造车工业。

一九二九年，BMW 的摩托车打破了世界最高速纪录，一九三七年其生产的摩托车速度更是达到时速两百七十九千米。

自此，摩托车成了 BMW 的骄傲。

没有 BMW，主角怎么帅得起来？

在三部很有名的电影作品中，都特别让主角骑着摩托车奔走，展现 BMW 摩托车的魅力。

一九九七年的《007 之明日帝国》（*Tomorrow Never Dies*），皮尔斯·布鲁斯南（Pierce Brosnan）饰演的詹姆斯·邦德（James Bond），就骑 BMW R1200C，载着女主角杨紫琼。

《007 之明日帝国》

皮尔斯·布鲁斯南版本的系列，在处理交通工具的使用上都很用心，剧本让男女主角被手铐铐在一起，所以必须两人同心控制油门与离合器，难度相当高。

二〇〇〇年的《碟中谍 2》（*Mission: Impossible II*），由吴宇森导演接手执导。吴导擅长设计看起来帅气潇洒，其实难度高到破表的特技动作。从火海中冲出只是基本功，难的是在高速上，把前轮刹车锁死，翘后轮回转车，开枪击杀后面的敌人……更夸张的是，阿汤哥坚持所有动作场景都由自己执行，始终如

一地坚持。

二〇一五年的《碟中谍5：神秘国度》（*Mission: Impossible: Rogue Nation*），阿汤哥再次骑上 BMW 的摩托车出任务，车子换成了 SPEED TRIPLE 955i。这次是主角与反派们都骑着一样的车型，在摩洛哥的首都拉巴特追逐。你阻止不了的是阿汤哥的疯狂。在一片一样的摩托车海中，阿汤哥特别好辨认。

为了不被说是替身上阵，所以阿汤哥是不戴安全帽来拍摄这些动作场面的。（还压车呢！好孩子不要学。）通过这些电影，我们知道除了 BMW 的车子外，摩托车也是 BMW 的招牌。

《碟中谍 2》

《碟中谍 5：神秘国度》

命运多舛、颠沛流离的 BMW

这就要从近百年的历史来好好说了。一百年的算法，是从一九一六年的飞机引擎公司时代开始算。九年的时间，BMW 都在卖飞机或是摩托车。直到一九二七年，BMW 才开始生产汽车。

当时还没制作过汽车的 BMW，是跟英国车厂柯士甸（Austin）取得授权，挂上迪斯（Dixi）这个牌子出售。所以，BMW 的第一辆车，其实是英国车。直到一九三二年，BMW 正式推出第一辆 BMW 自制车款。但是二战时，命运多舛的 BMW 又被叫去做战机。

一九三五年，希特勒撕毁《凡尔赛条约》，开始扩增海军，同时成立新的空军。由于一战时 BMW 为德国空军的主要生产商，自然会被找上门，让其继续生产飞机。其实，这对 BMW 并不是什么好事。因为对面的同盟军来打击，首要轰炸的当然就是军工生产链，BMW 在慕尼黑的工厂几乎都被摧毁殆尽。

德军二次战败后，又要接受同盟军的战后清算，因为 BMW 制造的飞机血洗了欧洲大陆，所以被视为纳粹军工企业。战后，美军接管 BMW 工厂，那些还没被轰炸的机械工具，也被当作"战争赔偿"运送到世界各地……

除此之外，同盟军对 BMW 施加了更严重的制裁——飞机引擎不能再做，连摩托车、汽车引擎都不能再做。

这该怎么办？巴伐利亚发动机公司什么发动机都不能再做了。不过，生命自会找到出路。于是他们开始做平底锅、炊具这种民生用品。现在的人们应该很难想象 BMW 生产过厨具吧，巴伐利亚炊具公司……这像话吗？

其实这招 BMW 在一战之后也试过，把剩余的材料拿来做民生用品，当时就是把库存剩下的木材拿去做了家具。所以 BMW 曾经生产过厨具、家具，但不过都是战后求生的应急手段。

即便后来限制令取消，BMW 的状况也一直没有好转。在一九五一年时 BMW 推出了战后的第一辆车，可惜不被市场青睐，可能是设计的车型依旧是浓厚的战前风格，与战后的民众需求不同。

这长达十年的空窗期，使 BMW 在产品设计上停留在原地。

因为这段低谷期，BMW 一度濒临破产，在一九五九年还差点被奔驰并购。后来是大股东出手，才让其财政困境得到了缓解。

BMW 现在的高端品牌形象，是从二十世纪七十年代开始重新品牌定位、开发新产线，并加入赛车运动赞助逐步建立的，并于二十世纪八十年代后期开始现身于电影。

以上就是 BMW 如何走过两次大战的低潮，走过第一个"一百年"的历史。

为什么电影这么爱用 BMW？

想知道 BMW 出现在哪些电影中，首先要知道 BMW 有哪些特色，这样你看电影时就能一眼认出来啦。

最简单的当然是标志，我们前面提到的"被当作是螺旋桨的巴伐利亚旗帜"，蓝白相间的内里，黑色外环上标着三个字母。

我们也提到过另一个招牌，就是在车头可以看到的"双肾水箱护罩"。成对的两个水箱很显眼。

另一个特色则是招牌车头灯"天使瞳"（Angel Eyes）"，从正面看会看到四个漂亮的眼睛。

以上三个是重要也最好认的特色！

BMW 以天使瞳车头灯和双肾水箱护罩为特色。

电影中的 BMW

接下来就可以来认识一下电影中的 BMW 了。

在列出 BMW 出现的所有电影中，左撇子发现，BMW 真的是"特工专用车"啊！

BMW 在电影中最早也最有名的代表作，可以算是在《007之明日帝国》。前面提过，这部电影也出现过 BMW 的摩托车。

皮尔斯·布鲁斯南扮演的詹姆斯·邦德除了所穿的西装充满魅力之外，挑选的配车当然也都是帅气且有最尖端科技的。那时还没有"天使瞳"的诞生，不过标志与双肾是有的。厉害的是为邦德新增的专属特工功能。

邦德坐在后座躲避前方的攻击，但是又能用手机流畅地操控座车，相信很多电影咖都对这经典的一段很有印象。当然，《007》系列电影，都使用 BMW 的车来拍摄，所以创造了许多经典场面，而且每次都在不断挑战新的极限！当时的《007》系列，都是 BMW 爱好者每次看电影所期待的。

后来我又发现，其实不只是 007 喜欢开 BMW，不少电影特工都选择 BMW 当作出任务、挑战难关的车辆。几个发现与大家分享一下：

两代的《007》邦德（罗杰·摩尔、皮尔斯·布鲁斯南）都

使用 BMW 系列。其中皮尔斯·布鲁斯南的三部电影，是 BMW 三部曲。

前面提过的《007 之明日帝国》，一九九九年的《007 之黑日危机》（*The World Is Not Enough*），同样也是 BMW 系列的 Z8，电影中让人难忘的是 Z8 被切成了两半。

一九九五年的《007 之黄金眼》（*GoldenEye*）用的则是 BMW Z3。

阿汤哥的《碟中谍》系列，在第四部与第五部中 BMW 有大量的镜头，连马特·达蒙（Matt Damon）的《谍影重重》（*The Bourne Identit*）系列，也是用 BMW。

《007 之明日帝国》　　　《007 之黄金眼》　　　《谍影重重》

《杰克·莱恩》（*Jack Ryan*）与《惊天魔盗团》（*Now You See Me*）也使用 BMW 来呈现紧张刺激的汽车追逐战。说它是特工车当之无愧。

《杰克·莱恩》　　　　　　　　《惊天魔盗团》

其他经典作品还有一九八九年的《回到未来 2》（*Back to the Future Part II*）、一九九七年的《侏罗纪公园 2：失落的世界》、一九九八年由罗伯特·德尼罗（Robert De Niro Jr.）与让·雷诺（Jean Reno）主演的《浪人》（*Ronin*），都有非常精彩的 BMW 追逐战。

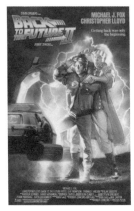

《回到未来 2》

《侏罗纪公园 2：失落的世界》

《浪人》

　　杰森·斯坦森（Jason Statham）的代表作《非常人贩》（*The Transporter*），要打造他"接送达人"的职场人形象，当然要驾驶最稳定的高级车，因此选用的车是 BMW 的大 7 系列。这是 BMW 非常成功的代表作之一。可惜后来这个系列被奥迪（Audi）拿走，所以续集都不是用 BMW。

　　以上就是 BMW 与它们的电影！

　　除了了解 BMW 的文化之外，你还可以在各大电影中认出 BMW，同时也知道什么是最高级的置入性营销。